U0038227

Botanical Art 植物畫入門

初學者也能輕鬆學會的
花草水彩畫

❖❖❖

高橋京子
Miyako Takahashi

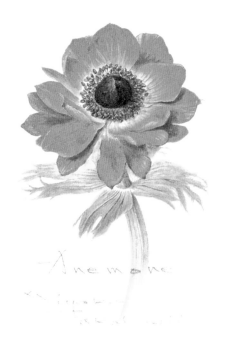

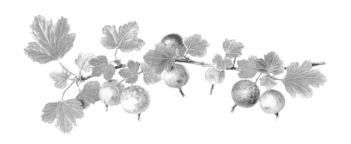

前言

　　我從小就很喜歡畫畫，只要一有空，就會拿起筆開始畫。因此直到現在，都不曾有過「畫畫很難」的念頭。不過，自從我在文化中心等處開始教授植物畫（Botanical Art）後，才明白到有許多人會在意想不到之處遇到瓶頸，而無法順利作畫。

　　畫畫並不是那麼困難的一件事。無法隨心所欲地畫出內心描繪的圖樣，只是因為不了解繪製的方法與小技巧而已。而本書的主要內容便是盡可能地精選出，在描繪植物畫時較為重要的繪畫方法與技巧，再以淺顯易懂的方式解說。

　　就算沒有畫過畫，但若能夠多少會畫一點就好了；想在明信片上加上一些親筆繪製的插圖；親手栽種的花開得相當漂亮，所以想試著將它畫下來⋯⋯本書便是針對有上述需求的讀者編撰而成，因此所介紹的內容皆為繪圖時最基礎的方法。對於會畫畫的人來說並非什麼難題，但對於初次學畫的人而言卻會因此感到困難，這樣的情形其實相當多。因此，換句話說，只要能掌握繪圖的訣竅，畫畫這件事就會變得非常簡單且有趣了！

　　本書的結構分成花的畫法、葉子的畫法等，只要循序漸進練習至熟練之後，便能大概繪製出正確的植物畫。

　　原本所謂的植物畫，只要如實地描繪出植物本身自然的姿態即可，對於作畫者的心情來說，是非常輕鬆的一種繪畫。首先仔細地觀察植物，並按照本書的解說方式作畫，應該就能畫出雛形。至於該如何畫？其實眼前的植物就會告訴我們了。

　　那麼，若是有30分鐘的時間，就拿起鉛筆，試著從辣椒開始挑戰看看吧！

<div style="text-align: right">

高橋京子

2001年4月吉日

</div>

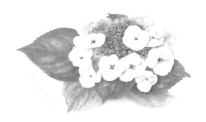

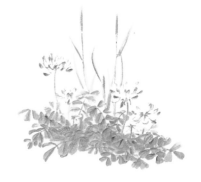

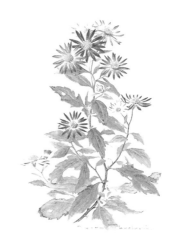

歡迎光臨
花之繪美術館

◆◆◆

在一片鳥囀啾啾、綠意盎然的景色之中，座落著一間花之繪美術館。
此處是非常沉靜的空間。季節的花草，將會柔軟您的內心。

被花繪畫圍繞的短暫片刻……

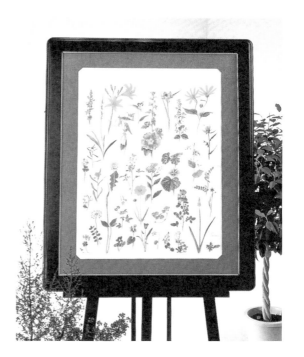

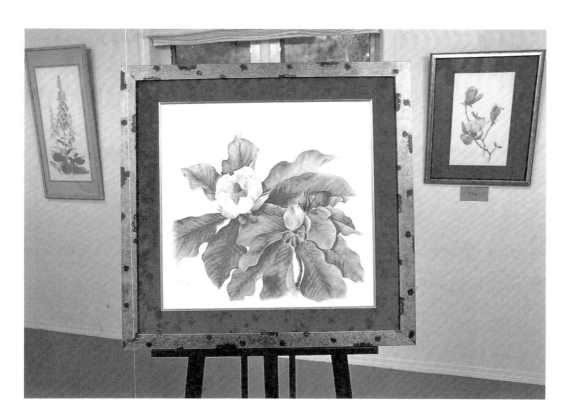

Welcome to the Museum of Botanical Art.

與花朵間的對話，
你會說些什麼呢？

要不要也試著一探植物畫的世界呢？

第 **1** 章

◆◆◆

體驗課程

　　困難的理論之後再學習，在這裡先試著享受著色的樂趣吧！雖然圖形必須由自己繪製，但是，上色只要按照眼前的實物照樣塗繪即可，因此可以輕鬆的心情來作畫。接下來，就讓我們開始大人版的著色畫吧！

繪製辣椒

如果有30分鐘的時間，就先試著繪製辣椒吧！

準備用具

辣椒

透明水彩顏料	紅色（Permanent Rose）
	深紅色（Crimson Lake）
	綠色（Terre Verte）

水彩筆　小（2號）‧中（4號）

明信片尺寸的水彩紙

B鉛筆

棉花棒

面紙

※各項畫材的說明，請參照P.24。

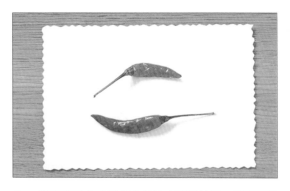

1　將辣椒放在水彩紙上並決定配置位置。從配置開始便已進入作畫的步驟了。

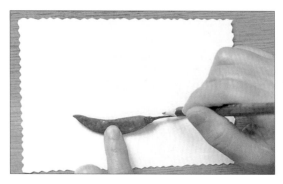

2　以手指壓住辣椒，再以鉛筆沿著邊緣描繪出輪廓線。將翹起的梗部下壓固定於紙上後，再描出輪廓。

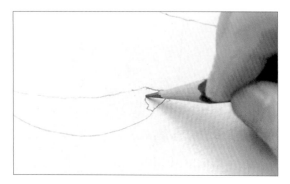

3　移開辣椒，於蒂頭處畫上鋸齒狀的線條。顏色深淺同輪廓線即可。

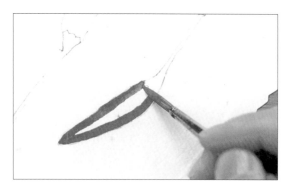

4　以水彩筆（中）沾取紅色顏料，接著轉動畫紙方向，以便由左至右於輪廓線內側塗上顏料。

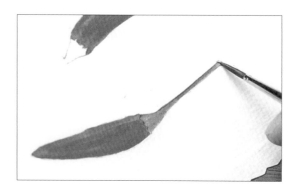

5　將辣椒果實整片塗滿。在等待紅色顏料乾燥的期間，以水彩筆（小）於梗部塗滿綠色。運筆方向為由左至右。

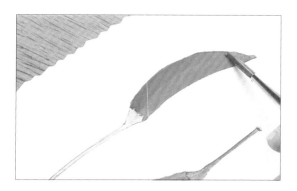

6 　確認整體圖案皆已乾燥後，便可以水彩筆（中）
　於果實下側塗上深紅色，表現出陰影。此處運筆
　方向同樣為由左至右。

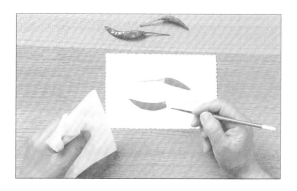

7 　待整體完全乾燥後，準備一支經過水洗並已擦去
　多餘水分的水彩筆（小）及面紙。

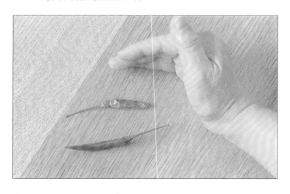

8 　將辣椒置於畫紙的對側，並以手遮住一側光線，
　使其呈現由左側打光的狀態。

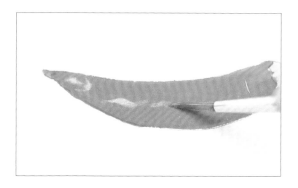

9 　觀察亮光部位，依照光的形狀擦去顏料。將筆立
　起擦取較細的亮光處，大範圍的亮光須將筆放倒
　擦取。（洗白：詳細畫法請參照P.33）。

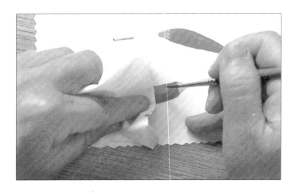

10 　以面紙壓吸擦取溶於水分中的顏料。若不小心將
　顏色洗掉過多，則再次塗上顏色。

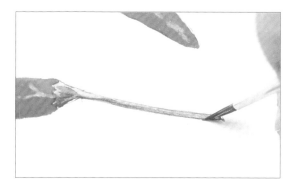

11 　以水彩筆（小）於梗部下方重複塗上綠色，表現
　出立體感。梗部也與果實一樣作出以自然的感覺
　呈現出的光影變化。

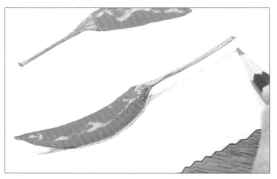 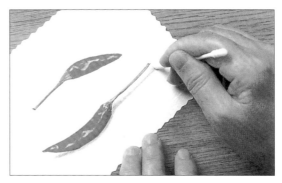

12 使用B鉛筆畫出辣椒的陰影。與實物接觸面較遠的部分畫得淡一點，越接近接觸點的部分則畫得深一點。

13 以棉花棒擦拭，模糊暈開鉛筆的線條。

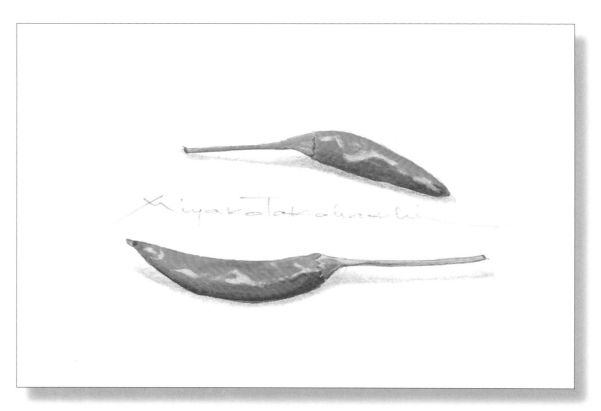

14 最後再以鉛筆保持畫面和諧地簽上名字，如此便大功告成！

　　其實本來不可以將實物置於紙上再沿著周圍畫出輪廓線，但因為此方式可以輕鬆完成素描，完成的作品也會相當漂亮，所以我認為這是個可以讓初學者了解到畫圖樂趣的好方法，因此才會在此介紹。此方法也可應用於繪製毛豆或豌豆等植物。不擅長素描的人，不妨先試著利用此種能輕鬆達成目標的方法。

繪製三色菫

如果有60分鐘的時間，不妨試著繪製三色菫吧！

準備用具

三色菫

透明水彩顏料	紫色（Permanent Violet）
	綠色（Hooker's Green）
	黃色（Lemon Yellow）

水彩筆　小（2號）・中（4號）・大（6號）

面相筆

水彩紙（素描本）

B・HB鉛筆

軟式橡皮擦

※各項畫材的說明，請參照P.24。

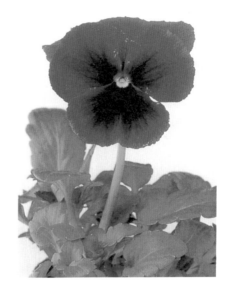

◆ 素描

1　以B鉛筆畫出圓形參考線。

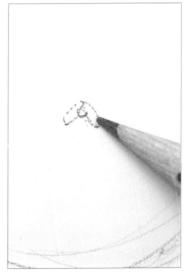

2　決定花朵的中心位置後，畫上代表雌蕊的小圓。雌蕊兩側生有軟毛的部分，則以虛線畫上。

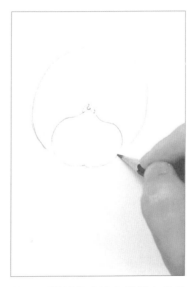

3　一邊以軟式橡皮擦擦去參考線，一邊以HB鉛筆由最靠近的花瓣依序勾勒出每片花瓣的輪廓線。

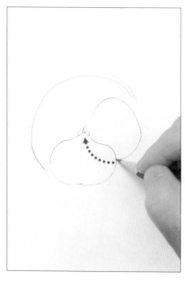

4 　一邊勾勒花瓣的輪廓線，一邊
　　調整整體花朵的形狀。每片花
　　瓣的線條兩端皆須集中至中心
　　點。

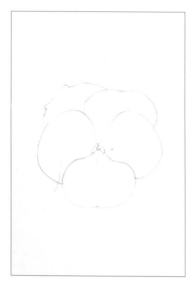

5 　完成花朵部分。

6 　從花朵中心點向下拉出花莖的
　　線條。

7 　將畫紙轉成橫向，畫出平行
　　線。沿著先前勾勒出的線條，
　　由左至右拉出半回轉線會比
　　較容易畫（詳細方法請參照
　　P.35）。

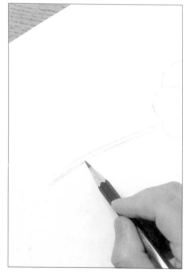
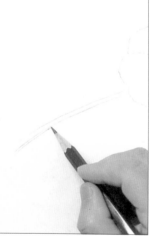

8 　三色堇的花莖呈四角形，因此
　　需畫出第三條線以表現其形
　　狀。（兩條線看起來比較像圓
　　形花莖）。

圓形　　四角形

9 　素描完成。

◆上色

1 首先以黃色塗抹中心部分的圖案，軟毛部分不需上色。使用水彩筆（中）。

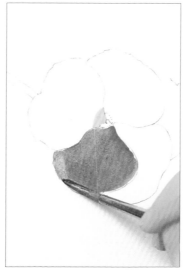

2 使用淡紫色一片一片地為花瓣上色。為了方便上色，可以一邊旋轉畫紙一邊上色。使用水彩筆（中）。

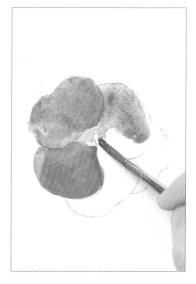

3 以相同方式替其它花瓣上色。這時，不需要介意花瓣的分界線。

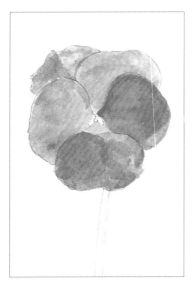

4 等待花瓣部分的顏料乾燥。這時，準備一支水彩筆（中）和一支略含水分的筆（大：稱為水筆）。

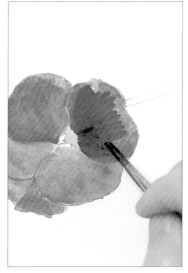

5 在最靠近手邊的花瓣重疊塗上一層調得濃一點的紫色。沿著花瓣的紋路，由中心向外側上色。這時，須留下該花瓣的左右邊緣不上色。

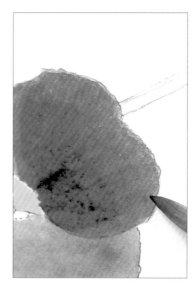

6 換用水筆，輕輕地撫過顏色交界處，將內側顏色往外側暈開。

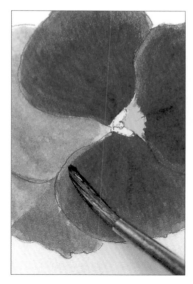

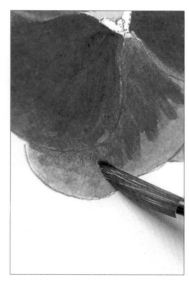

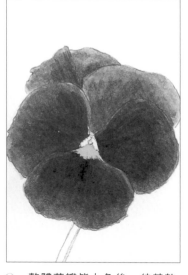

7　兩側花瓣也以相同方式重疊上色並暈染。這時，將上部邊緣須刷淡，以分出花瓣的界線。

8　後側的兩片花瓣，須使用比前面的三片花瓣略淺的紫色重疊上色，再暈染。

9　整體花瓣皆上色後，待其乾燥。

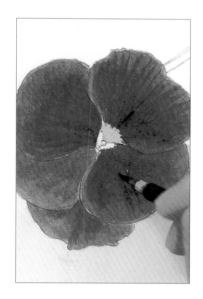

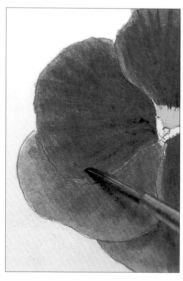

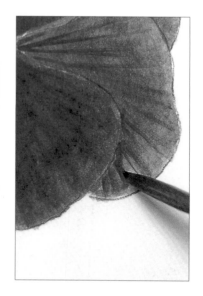

10　調出比較濃的紫色，以面相筆由內向外拉出前面三片花瓣的紋路。

11　以水筆模糊筆觸。如此一來，便可以呈現出天鵝絨般的質感，花瓣也栩栩如生。

12　前面三片花瓣因為顏色比較深，所以比較不容易營造出逼真感，因此只要在後側比較淺的花瓣中，畫上稍微深一點的紋路再暈開，便能呈現出質感。

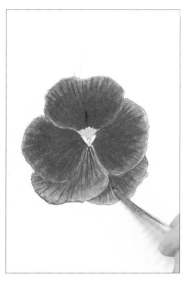

13　一邊觀察實物一邊找出陰
影，以面相筆於後側花瓣邊
緣塗上比較深的紫色。

14　輕輕地自外側向內側暈開，作
出皺褶的陰影。

15　最後側的花瓣，以深紫色畫上
紋路並暈開。

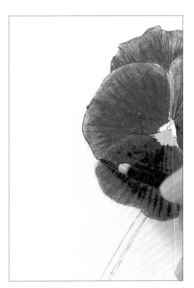

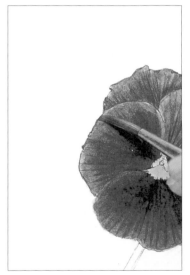

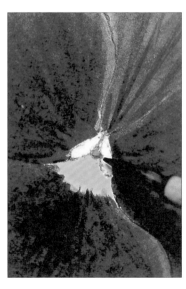

16　以面相筆沾取深紫色描繪花
瓣的邊緣，勾勒出輪廓線。

17　以水筆模糊筆觸。

18　以面相筆於花蕊處塗上綠色。

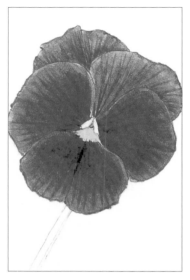

19 花朵部分完成。

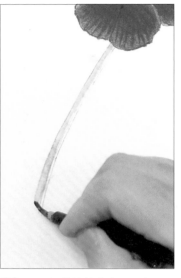

20 以面相筆於花莖處先塗上一層
淺綠色。

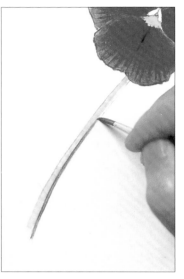

21 以水彩筆（小）於花莖陰影
（線與線之間）的部分塗上深
一點的綠色，畫出角狀的感
覺。

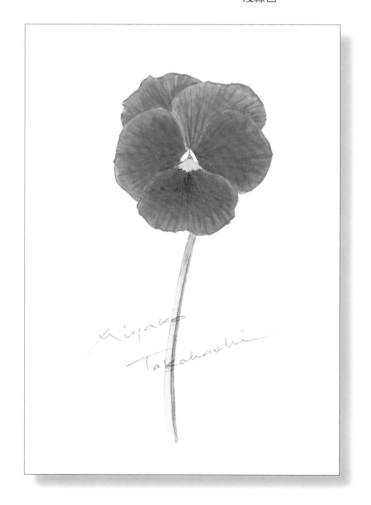

22 簽名後即完成！

　　雖然此處介紹的是春天的花朵——三
色菫，但若是正值秋天，也可以試著畫畫
看大波斯菊。這兩種花朵的花瓣構造簡單
且呈平面狀，因此非常容易繪製，即使是
初學者也能輕鬆上手。畫出漂亮的花朵之
後，如果還有多餘的時間，則可以替花朵
添加一片葉子，讓畫面的平衡感更出色。

第2章
◆◆◆

基礎課程

　　在第1章時我們已經先嘗試畫了比較簡單的物品，感覺如何呢？若作品看得出來是在畫辣椒或三色堇，就非常成功了。植物畫並非很困難的繪畫，雖然必須自己勾勒輪廓線，但之後只需塗上與眼前的植物一模一樣的顏色即可。在經過試畫後，覺得很有樂趣的讀者，便可以開始進入基礎課程了。

何謂植物畫

1◆基礎知識

植物畫（Botanical Art）在歐美被視為一種藝術領域，受到廣泛群眾的喜愛與認可，並擁有悠久的歷史性。自古，便可在古埃及神殿的壁上發現植物畫，到了希臘羅馬時代，則發現已有植物相關的書籍。不過，這些記載在當時的主要功用，皆是用來當作辨識草藥種類的圖鑑。

植物畫的興盛期則要等到大航海時代之後。這個時代，歐洲強國彼此競爭，為了追求未知的事物而渡過廣大海洋，奔向世界各地。不過，即使到達未知的土地，航海士們也無法分辨何種動植物是否有用。因此，博物學家也一起伴隨同航。此外，航海士們也無法將在未知土地上發現的多數植物直接帶回，所以也需要畫家的同行。

因為博物學家與畫家的同行，所以航海博物學的成果，便得以圖鑑的形式發行。特別是植物畫，以版畫的形式複製，廣泛流傳至各個國家。因為這些逼真的罕見植物畫極為美麗，所以在17至19世紀之間，成為貴族與商人之間具有高人氣的藝術作品。

如同上述，植物畫的起源為博物學的記錄動機，具有「植物學用繪畫」的意義。而就如其名中含有「植物學的=botanical」此字一般，植物畫本來就是從科學的角度，正確地描繪出植物的圖畫。因此，並非只要是描繪植物的畫，就全部稱為植物畫。

植物畫具有4大規則。
1. 不可改變植物的特性
2. 繪圖尺寸需與實物相同
3. 背景不可上色
4. 不可畫上人工物品（花瓶或盆栽等）

遵守以上四大規則所繪製出來的圖畫，才能稱為植物畫。因為日本畫或西洋畫都是根據畫家的表現意圖，採用不同的技法來呈現繪畫，這樣的旨趣和植物畫大相逕庭。

但是，隨著彩色印刷的進步與照相技術的出現，植物畫的需求性便相對減少。不過近年來，不只是當成植物圖鑑，能夠讓畫家充分發揮個性的全新植物畫再度興起，並與嚮往自然的潮流形成一股低調的風潮。

這個新型態的植物畫，除了遵守上述四大規則中第一項「不可改變植物的特性」的基本原則外，其餘部分皆比較傾向於自由繪畫的方式。而我也較不傾向於死板的平面圖鑑畫，通常只要能夠表現出該植物本身具有的特性和美感，我也會搭配日本畫或水墨畫的的技法，以畫出更具親切感的植物畫。

2◆標本畫&生態畫

　　植物畫大致可以分成標本畫與生態畫兩種。標本畫的目的在於像製作標本般,如實呈現出植物的特性,因此標本畫不會繪製背景。相對地,生態畫因為必須說明該植物生長於何種環境之中,所以必須畫出背景。一般而言,植物畫即指標本畫,但若要表現出該植物所擁有的風情,那麼同時畫出周遭的環境,則可以傳達出景色的氛圍。

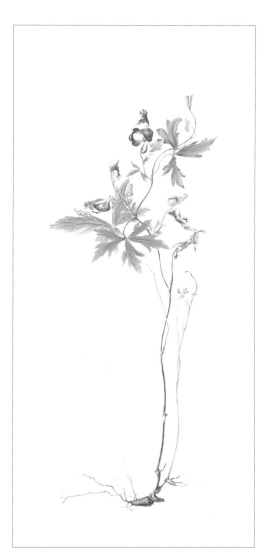

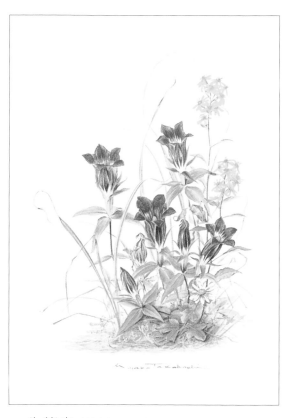

◆ **生態畫**（範例：龍膽）

　　盛開於伊豆SKY LINE路邊的龍膽花。旁邊的龍腦菊與一枝黃花同時綻放,為龍膽增添了些許色彩。

◆ **標本畫**（範例：烏頭草）

　　烏頭草的根部具有劇毒。但是在中藥領域,則是相當重要的一種藥材。根部較大的稱為烏頭,根部較小的則稱為附子。繪製標本畫時,連根部的差異性都必須確實地呈現出來。

關於畫材

1◆使用的畫材

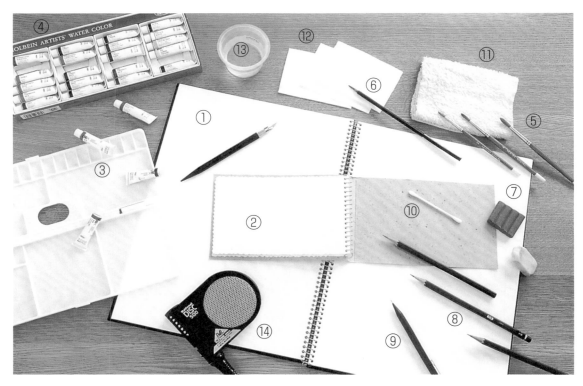

① 素描簿（F4）　　　　⑥ 面相筆　　　　　　⑪ 擦筆用毛巾
② 明信片尺寸的水彩紙　⑦ 軟式橡皮擦　　　　⑫ 面紙
③ 調色盤（24色用）　　⑧ 鉛筆（B・HB・H）⑬ 洗筆容器
④ 透明水彩顏料　　　　⑨ 自動鉛筆　　　　　⑭ 吹風機
⑤ 水彩筆（2號・4號・6號）⑩ 棉花棒

One Point ●Lesson 1

利用吹風機

　　水彩顏料必須等下層的顏色乾燥後，才可以
再重疊上新的顏色。若是在尚未完全乾燥時便
塗上新的顏料，就會導致顏色的滲透，或因為摩
擦到下層顏料而使得紙張表面受損。作畫時花與
葉需分成兩部分進行，而需要塗上相同顏色的部
位，則一次上色完成。雖然最佳的上色方式為待
前一層顏料自然乾燥後再重疊下一個顏色，但若
無充分的時間，則可以使用吹風機烘乾。

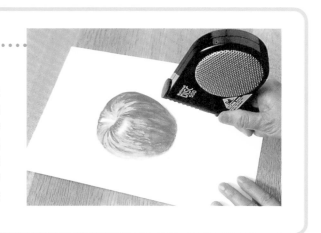

2◆挑選畫材的重點

◆ 顏料

　　本書使用HOLBEIN生產的透明水彩顏料，日本各地的美術社皆有販售，方便入手。基本上，我是自己挑出在繪製植物畫時使用比較頻繁的24種顏色（請參照P.29），再請美術社的人組成一套。若是本身已有顏料的讀者，可以直接使用，只要以零買的方式補足缺少的顏色即可。備齊所有的顏料後，便可以製作色票囉（請參照P.28）！

◆ 筆

　　我習慣使用的上色用筆為尼龍毛水彩筆（NOUVEL NEO-SC）的2號（小）、4號（中）、6號（大）。尼龍毛水彩筆可依據前端的筆毛量分成大、中、小三種尺寸，請配合上色面積選用最適當的款式。舉例來說，若使用細筆替大範圍面積上色，便會形成色斑。另外，面相筆適合用於替小面積的部位上色或用來描繪細線。我是使用以鼬鼠毛製成筆毛的面相筆，因為鼬鼠毛具有良好的彈性，較不易使手腕感到疲憊。

◆ 紙

　　素描本的種類各式各樣，因為植物畫基本上是以白紙作畫而且不使用白色顏料，所以盡量選用白色素描紙即可。另外，因為植物畫不畫背景，所以只有彩繪部分的紙張會吸收到水分，因此若使用較薄的紙張則會產生起皺的現象。左圖中的Montval Canson素描本正好符合白色與厚紙這兩種條件。若使用厚紙依舊產生起皺現象，只需要從背面輕輕噴灑些水分以增加其重量即可。我主要使用F4（332×242mm）的素描本，大型作品則使用F6（407×320mm）的素描本。另外，插畫板也符合上述兩種條件，相當好用。muse mini（明信片尺寸的水彩紙）的尺寸非常適合隨手作畫，因此只想畫一朵小花或小型物件時，不妨使用此種水彩紙。

關於顏色

1◆ 透明水彩顏料的特性

我習慣使用透明水彩顏料。水彩顏料可依其性質分成透明水彩顏料與不透明水彩顏料。不透明水彩顏料是藉由添加白色顏料調淡顏色；相反地，透明水彩顏料則是藉由加水以調淡顏色。因此，使用透明水彩顏料，幾乎不會使用白色顏料。而我使用透明水彩顏料作畫的最主要理由之一即為，上色之後可以再修正。

再者，透明水彩顏料的另一大特色即為在經由薄塗重疊後，可以調整下方顏色的透色程度，或詮釋微妙的明暗變化。待最初塗上的顏料完全乾燥後，再重複上色的技法稱為疊色，使用透明水彩的時候，此技法便與重疊玻璃紙的原理相同。舉例來說，相同顏色的玻璃紙在經過部分重疊後，重疊之處的顏色便會顯得比較深。此外，將紅色與藍色的玻璃紙重疊後，重疊部分會形成紫色。透明水彩顏料的原理就和玻璃紙一樣，如果在紅色顏料上重疊藍色顏料，底層的顏色便會穿透，形成介於紅色與藍色之間的中間色。

▲重疊相同顏色

▲重疊不同顏色

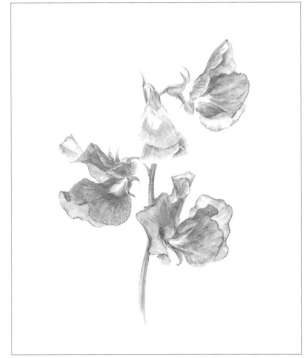

◆ 使用範例：香豌豆花（豆科）

香豌豆花的花朵是藉由淺色花瓣以繁複的重疊方式所構成。而繪製香豌豆花的原理，便等同於重疊同色玻璃紙後會形成較深的顏色，藉由重疊塗上淺粉紅色表現出花瓣的特性。

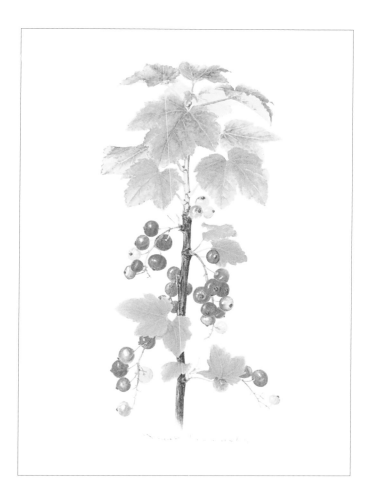

◆ 使用範例：紅醋栗（虎耳草科）

　　紅醋栗的紅色果實呈穗狀生長，表面光澤鮮豔，可以透視內部的種子。若想逼真詮釋果實的透明感，透明水彩顏料為最佳選擇。

One Point ● Lesson 2

白色顏料的使用方法

　　以透明水彩顏料作畫時，通常不會使用到白色顏料，但在下述的幾種情況之下，我也曾經使用過白色顏料。

・繪製花的雄蕊或白色花粉
・繪製長於葉片或花莖上的白色軟毛
・繪製果實或樹皮上的白色斑點

　　因為白色顏料為不透明性質，在經過疊色後便無法透視下層的顏色，請最後再上白色。

　　相對地，若在繪製蓋有白粉的果實或葉片時，或花色中混有白色的花朵時，便需要先在主顏料中混入白色，調出帶有白色的顏色。例如，在繪製粉紅色山茶花等花瓣較厚的花卉時，先在粉紅色中加入白色調和再上色，表現出厚度與重量感。而同樣屬於粉紅色花瓣的香豌豆花，則以水調淡粉紅色顏料，表現出透明感。

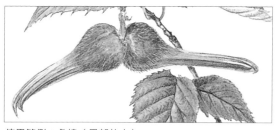

使用範例：角榛（局部放大）

　　最後以細面相筆畫上軟毛。此處需注意的部分為，長有軟毛的部位看起來會比實際的底色白。因此，只要將其繪製得比目測的底色略深，便能突顯出白色軟毛的質感。

2◆製作色票

　　植物畫，必須如實畫出植物的色彩。在這個前提之下，若只是因為葉片是綠色就大略地塗上某種綠色，便會畫出與實物完全不同的畫作了。植物畫等同於植物圖鑑，必須確實地表現出植物的特性。那麼，又該如何塗上接近植物的顏色呢？植物畫與一般畫作不同，必須以極為合理的方法上色。

　　首先必須製作色票，接著，再將色票與植物作比對，找出最接近的顏色，並於調色盤中調出該顏色。最後，再將調好的顏色在紙上試畫，並再次與植物對照，確認顏色是否正確。經過上述的步驟，找出最接近實物的顏色後，才能進入正式的上色步驟。對於初學者來說，可能會覺得這個方法很麻煩，但是，漸漸熟練之後，便能大概推測出顏料的成色，作畫速度也會相對提升。

◆ 色票的製作方法

　　雖然各種顏料皆有其代表的名稱，例如Compose Green或Hooker's Green等，但是要從顏色名稱找出所使用的顏料，相當耗時費力，因此，本書特別改用簡單的數字標記以方便查詢。

　　準備色票用底紙，並試著作出標有顏料號碼與名稱的一覽表（請利用本書最後附錄的色票表）。

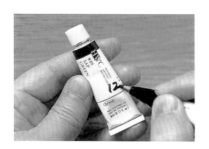

1　將顏料管標註上號碼。

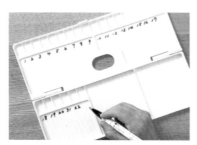

2　將調色盤也依序標上號碼。

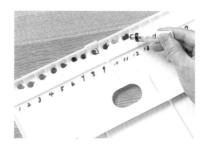

3　按照編號從顏料管擠出顏料至調色盤上。

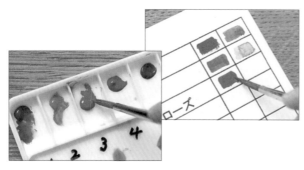

4　從1號顏料開始，依序塗至底紙上。首先，將水彩筆略微沾濕，再沾取調色盤上的顏料，在底紙上塗出該顏料的深色樣本。

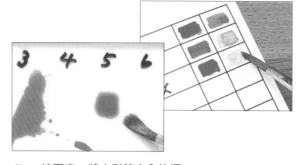

5　接下來，將水彩筆完全沾溼，使其飽含水分，調出該顏料的淺色樣本，並塗在底紙上。即使是相同的顏料，根據水分含量的多寡，呈現出來的顏色差異也相當明顯。

◆完成色票

		深色範本	淺色範本
1	Crimson Lake		
2	Vermilion Hue		
3	Permanent Rose		
4	Opera		
5	Bright Rose		
6	Permanet Magenta		
7	Permanet Violet		
8	Ultramarine Deep		
9	Cobalt Blue		
10	Peacock Blue		
11	Permanet Green No.1		
12	Sap Green		
13	Hooker's Green		
14	Viridian Hue		
15	Terre Verte		
16	Green Grey		
17	Compose Green No.3		
18	Raw Umber		
19	Burnt Umber		
20	Yellow Ochre		
21	Lemon Yellow		
22	Permanent Yellow Deep		
23	Chinese White		
24	Ivory Black		

＊因為Chinese White即為白色，所以此處只需標上名稱即可。

＊以上24色與「Holbein透明水彩顏料24色組」中的顏色不同。
　備齊方法請參考P.25的顏料項目。

◆ 色票的使用方法

　　櫻花或香豌豆花等顏色較淡的植物，從淺色範本中找尋適合的顏色。不過，決定葉片的顏色時，則從深色範本中找尋。這時，不必只決定使用單一顏色。舉例來說，當植物的顏色接近12號與15號時，可以在調色盤上混合這兩種顏色，並塗在試色紙上。再將試色紙與實物進行對照，確認兩邊的顏色是否相近。

　　調色方法除了上述在調色盤中混合（混色）的方法之外，也可以參考P.26的說明，直接在紙上重疊顏料調色的方法。

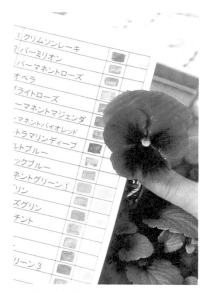

▲繪製這朵三色堇時，似乎使用7號Permanent Violet的效果為佳。

基本技巧

1◆平塗

　　雖然前面陳述過「透明水彩的性質如同玻璃紙的重疊效果」，但只要下層顏色中留有色斑，便會難以藉由上層顏料進行修正（尤其是在重疊淺色顏料時更為困難）。因此，繪製時便需留意不可塗出輪廓線，同時也不可以讓顏料形成色斑。在此，不妨試著以橢圓形來練習吧！（請利用書末附錄中的橢圓）。

　　應該有很多人會認為先塗輪廓線後再填入內部的顏色，但是使用這個方法會導致邊框（輪廓線）顏色與內部顏色重疊，進而產生色斑（參照右圖）。

　　若以下述方法進行上色，便可以避免產生色斑。

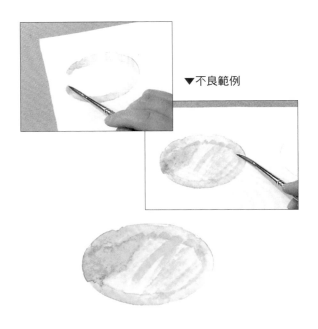

▼不良範例

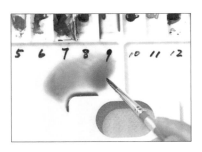

1　首先，在調色盤上充分地調出所需分量的顏料（之後再製作的顏色會有微妙的色差，容易產生色斑）。

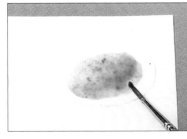

2　將調好的顏料大量地塗上橢圓形的正中央。

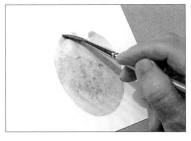

3　為了方便上色，一邊轉動畫紙，一邊將顏料均勻地推向邊緣。

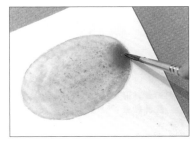

4　若有顏料過多的情況，則將多餘的顏料集中至同一處。

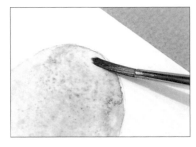

5　最後，擦乾筆的水分，再將筆頭輕輕置於色塊上，吸取多餘的水分。

6　完成。

2 ◆ 暈染

在植物畫中，暈染是相當重要的技巧。首先，準備兩支筆。其中一支以水洗過並輕輕擠去多餘的水分，以便用來暈染。另一支則是用來沾取想要暈染的顏色。這種情況，暈染用的水彩筆如果比沾取顏料用的水彩筆大，會比較方便作畫。在此，不妨以櫻花花瓣試著練習吧（請使用書末附錄的櫻花）！

1　沾取顏料的筆使用小（2號），水筆使用中（4號）水彩筆。水分含量過多會形成色斑，要特別留意水分的含量。

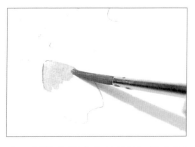

2　從櫻花花瓣尖端處塗至約1/3處。

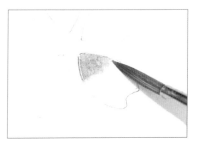

3　立刻以水筆消除筆觸（界線），小幅度地移動水筆，輕輕地作出1至2mm的暈染效果。

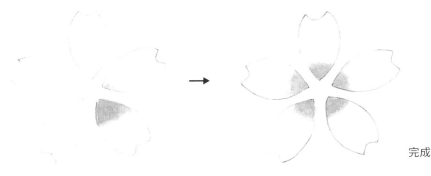

完成

在植物畫中，因為有許多細微的部分需要暈染，例如果實的反光部位等，若能將這個模糊筆觸的技巧練熟，在許多情況下會很有幫助。

▼不良範例

◀如果直接從花瓣尖端處將顏料拉至尾端，會造成整體顏色過淡的情況，請特別注意！

3◆留白

　　使用透明水彩顏料繪製時，利用畫紙本身的白底，不加以上色表現白色及淺色。例如描繪白色花朵時（請參考P.58）或在營造葉片光澤感時（請參考P.62）等，皆利用留白技法。在此，不妨先練習最常出現在植物畫中的葉脈留白畫法。

　　一般而言，葉脈顏色比葉片主體顏色淺的情況似乎比較多。若是葉脈顏色較深的植物，只須在替整片葉片上色之後，再描上葉脈的顏色即可。相反地，葉脈顏色較淺的植物又該如何上色呢？首先，調出淺葉脈的顏色，並塗滿整片葉片，接著，再於葉脈以外的部分塗上主體的顏色。以上稱為葉脈留白的技法。但此處必須注意的是，若直接在中央勾勒葉脈的鉛筆處進行留白，完成的葉片會有髒汙感。因此，一側先塗至鉛筆線處，塗另一側葉片時，再預留葉脈部分，即可畫出漂亮的葉片。對於初學者而言，比較粗的葉脈可以先以鉛筆拉出兩條輪廓線，會比較容易上色。至於支脈（請參考P.39），我想應該只需要一條線即可。接下來，不妨在畫有一條葉脈的素描稿上，試著以留白的方式完成上色吧（請使用書末附錄的葉片）！

1　畫出只有一條葉脈的葉片鉛筆底稿，塗上比主體色淺的顏色。

2　沿著鉛筆葉脈線，塗上主體顏色。

3　塗滿一半的葉片。

4　預留約1mm的葉脈後，即可塗上另一半的主體顏色。

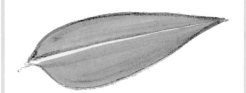

5　塗滿另一半的葉片後，便大功告成！

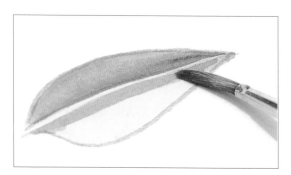

▲畫上顏色線條時，放倒筆尖並自左向右運筆，會比較方便作畫。

4◆洗白

在第1章已經提過水彩畫中有一項稱為「洗白」的技巧。這個技巧，主要是用來挽救原本需要留白的部分，不小心被塗上顏色時的情形，例如左頁中應該留白的葉脈不小心被塗上顏色時，等顏料乾燥後，再以水筆將顏色洗掉即可。首先，將含有水分的水筆放在毛巾上，輕輕地按壓，壓出多餘的水分。

1　右手拿水筆，左手拿面紙。

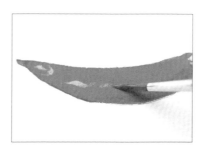
2　輕輕擦取想要洗去顏色的地方。

3　立刻壓上面紙吸取水分。

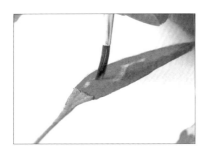
▲立起水筆擦取，便可作出白色細線。

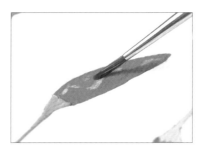
▲放倒水筆，便可洗去大面積的顏色。

當顏料塗至輪廓線外時，只要利用這個技巧便能漂亮地修正。若是洗白後依舊無法洗去顏色，則在最後以美工刀削刮畫紙表面以作出效果。

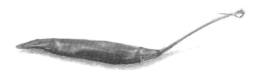

繪製線條的重點

1◆ 活用各種鉛筆

準備B、HB、H（或自動鉛筆），視情況活用。以下的解說為繪圖時的大致原則。因為每個人繪圖時的筆觸不同，所以必須找出最適合自己的工具及用法。

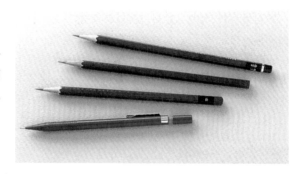

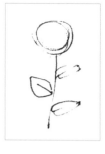

●B鉛筆主要使用於繪製構圖草稿。通常會以B鉛筆勾勒出花、莖、葉的大致位置，因此該線亦被稱為參考線。此線即為繪製正式輪廓線時的參考。另外，因為繪製輪廓線時必須同時擦掉此線，所以畫這條線時，不可過度用力，以免線條顏色過深。

●輪廓線則使用HB鉛筆繪製。繪製植物畫的輪廓線，必需一氣呵成，線條才會完整、安定。輪廓線即為成品中的外緣線。若在該線中加入強弱變化，便能作出如左上圖比較生動的線條；相對地，右上圖的葉片線條則比較單調。此外，輪廓線若是如右下圖以大量的小線段組成，則容易導致鉛粉混入顏料中，使得成品產生髒污感。因此，請務必記得如左下圖拉出完整、安定的線條。

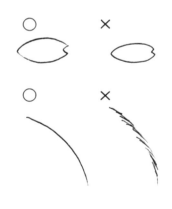

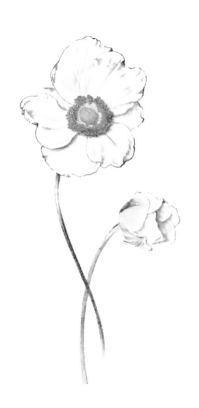

●H鉛筆則是用來繪製細部結構。例如梅花的雄蕊、雌蕊等部位便需要極為精細的描繪作業。這時，需要使用削尖的硬鉛筆來畫，不過也可以自動鉛筆代替。

範例 ◆ 秋明菊（毛茛科）

　　花朵的雄蕊與雌蕊等細部描繪使用H鉛筆，莖和花瓣的輪廓線則使用HB鉛筆。

2◆繪製平行線的方法

植物畫中必定有平行線，例如花草的莖、樹的樹枝等，而要勾勒出美麗的線條，實在非常困難。在不轉動畫紙的情形下試圖拉出另一條平行線，似乎總是無法漂亮地完成。那麼，到底該如

何才能畫出美麗、正確的線條呢？接下來就看看以虞美人為例的範本吧！

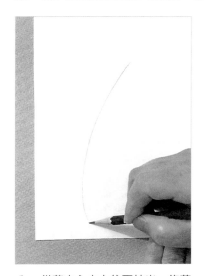

1　從花中心由上往下拉出一條花莖線，上側需考慮到後方的花萼部分。

2　將畫紙轉呈橫向，慣用手為右手的人，由左向右沿著前一個步驟所繪製的線條輕輕地拉出斷續線。

斷續線（放大）

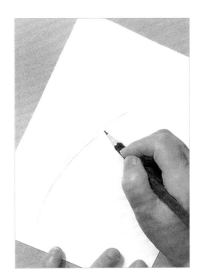

3　接著，再於斷續線上描出實線，便可以漂亮畫出正確的平行線。

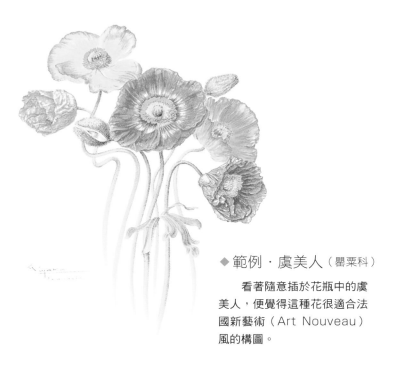

◆ 範例・虞美人（罌粟科）

看著隨意插於花瓶中的虞美人，便覺得這種花很適合法國新藝術（Art Nouveau）風的構圖。

花形的取法

　　往往只要談到花朵的底稿素描時，有很多人都會從花瓣的輪廓線開始畫起。但是以此方式勾勒大波斯菊，則容易導致最後一片花瓣無法完整入圖，或產生空隙。另外，在繪製三色菫時，則容易導致花形失去平衡。為了避免上述情況發生，勾勒底稿時，先取出整體形狀並找出中心點，接著輕輕地拉出花瓣的中心線後，再勾勒出輪廓線即可。

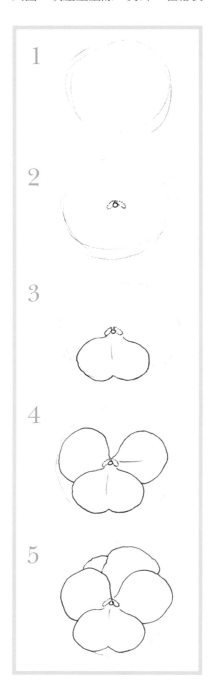

1◆三色菫

1　首先決定花朵的位置，再以圓形輕輕地勾勒出花瓣的外緣位置。

2　接著，繪製花朵的中心部位。三色菫兩側花瓣的根部長有白色軟毛，如右圖般先以虛線勾勒出軟毛部分，在其下方畫出圓形的雌蕊。

3　接著，畫出花瓣。三色菫有五片花瓣，若是從重疊於最上方的花瓣開始依序繪製，可以省去不少擦拭的作業，完成的底圖也比較乾淨。

4　接著勾勒重疊（左右兩側）部分的花瓣。

5　最後，再畫上疊於後側的兩片花瓣。

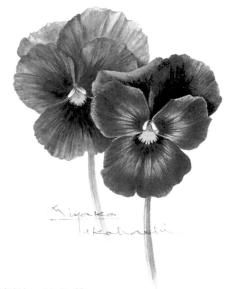

範例◆三色菫（菫菜科）
　　三色菫的花朵構造簡單，可以輕鬆地完成底稿線圖，而且顏色也非常多樣化。在春天試著以各種構圖來繪製三色菫，是件相當愉悅的事。

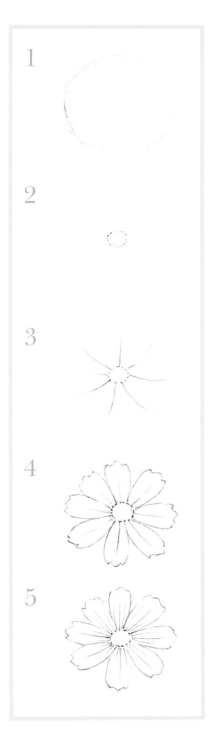

2 ◆ 大波斯菊

1 首先，決定花朵的位置，並輕輕地勾勒出與花朵相同大小的圓。

2 取出花朵中心部分的形狀。這時，如右圖般地以斷線來表現中心部分，最為適合。

3 因為大波斯菊有八片花瓣，各別拉出八條花瓣中心線。這個步驟，如果每條中心線皆呈筆直狀，成品看起來會像壓花的插圖，因此線條必須加上弧度。

4 利用花瓣的中心線，勾勒出花瓣的輪廓線。

5 因為菊科的花瓣中心線兩側亦有花脈，輕輕地拉出兩側花脈的線條。

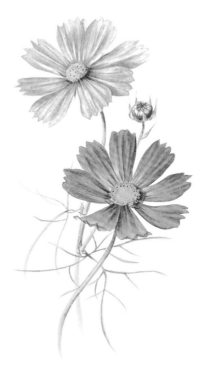

範例 ◆ 大波斯菊（菊科）

　　因為我很喜歡大波斯菊，所以一到秋天便會想要描繪它。大波斯菊的葉片與花莖都非常纖細，所以繪製時需謹慎作業，勾勒出細緻的線條。

該從何處開始下筆？

　　初次嘗試畫花朵的人，總是會煩惱不知該從何處下筆才好。即使看起來很難畫的花朵，先將其轉換成簡單的立體形狀之後，再於其中描繪出花朵的細部，便能輕鬆完成底稿素描。接下來，就看看花瓣構造複雜的康乃馨該如何繪製吧！

◆ 花瓣朝上，面對花朵側面時的畫法

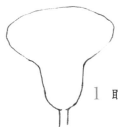

1 取出整體的大致形狀。

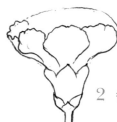

2 從最前方的花瓣開始畫起。

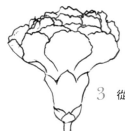

3 從前至後，依序畫上花瓣。

◆ 面對花朵正面時的畫法

1 以圓形取出花瓣的外圍。

2 從花朵中央開始繪製。

3 從重疊於上方的花瓣，依序往下畫出花瓣。

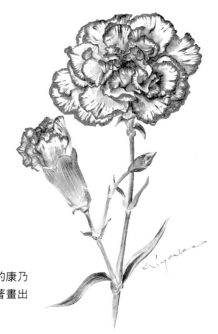

範例 ◆ 康乃馨（石竹科）
　　意外地在花店中邂逅優雅配色的康乃馨。便隨著當下被吸引的心情，試著畫出它的姿態。

葉形的取法

1 ◆ 葉子的名稱

　　葉片的形狀可以根據葉脈走向大致分成兩種。一種為葉脈呈平行縱走，並匯集於葉尖的單子葉（如百合或竹葉等），另一種則是葉脈呈網狀分佈的雙子葉。在此，則以雙子葉為例，來看看該如何取葉片的形狀。

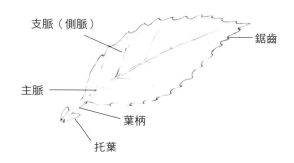

支脈（側脈）
鋸齒
主脈
葉柄
托葉

2 ◆ 簡單葉形的取法

　　我覺得有許多人在描繪葉片時，都是以先勾勒出輪廓線再畫出主脈的方式進行。不過，此方法只適合用來繪製正面的葉片，比較不容易用來繪製具有捲褶的葉片等。若是根據下方的順序繪製，則可以輕鬆地畫出各種姿態的葉片。

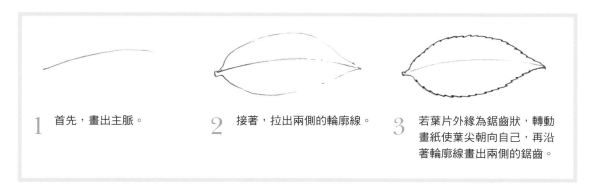

1 首先，畫出主脈。

2 接著，拉出兩側的輪廓線。

3 若葉片外緣為鋸齒狀，轉動畫紙使葉尖朝向自己，再沿著輪廓線畫出兩側的鋸齒。

3 ◆ 複雜葉形的取法

　　乍看之下令人覺得複雜難畫的葉形，首先，請仔細地觀察。可以看出葉脈尾端呈尖銳狀。在此種情況下，首先拉出主要葉脈，並勾勒出葉片大致的輪廓線。

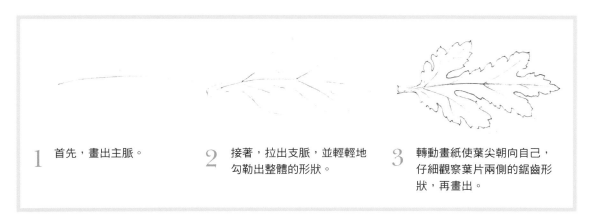

1 首先，畫出主脈。

2 接著，拉出支脈，並輕輕地勾勒出整體的形狀。

3 轉動畫紙使葉尖朝向自己，仔細觀察葉片兩側的鋸齒形狀，再畫出。

4◆捲褶葉片的取法

如前頁所述，勾勒出輪廓線後才畫出主脈的方法，無法漂亮地畫出具有捲褶的葉片形狀。若改成先拉出主脈，再勾勒兩側輪廓線的畫法，便能輕鬆地完成底稿的素描。首先，不妨先從捲褶一次的葉片開始練習吧！

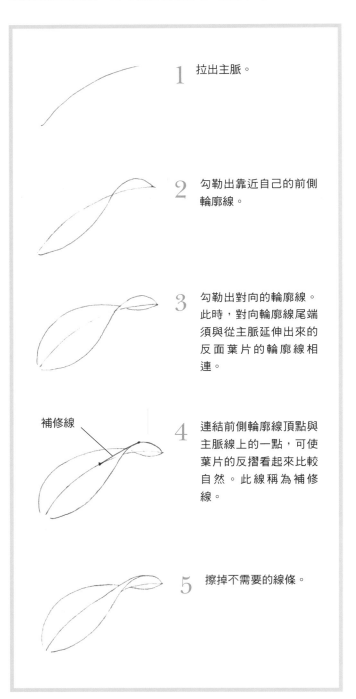

1 拉出主脈。

2 勾勒出靠近自己的前側輪廓線。

3 勾勒出對向的輪廓線。此時，對向輪廓線尾端須與從主脈延伸出來的反面葉片的輪廓線相連。

補修線

4 連結前側輪廓線頂點與主脈線上的一點，可使葉片的反摺看起來比較自然。此線稱為補修線。

5 擦掉不需要的線條。

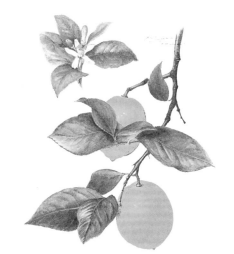

5◆捲褶兩次的葉片取法

學會有捲褶的葉片形狀的取法了嗎？接著，不妨試著挑戰看看水仙葉等難度稍高的雙捲褶葉片吧！此部分在繪製時，請注意保持線條的連續，避免形成走向不明的線條。後方被前方葉片擋住的部分，以虛線表示，比較容易分辨。另

外，圖中看起來不自然的部分，畫上補修線連結主脈與輪廓線的彎曲點，以增加葉片的厚度。不過，補修線的需要與否，則視情況而定。

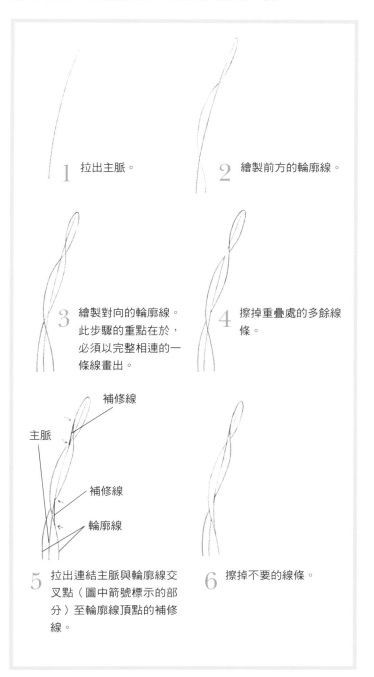

1 拉出主脈。

2 繪製前方的輪廓線。

3 繪製對向的輪廓線。此步驟的重點在於，必須以完整相連的一條線畫出。

4 擦掉重疊處的多餘線條。

補修線

主脈

補修線

輪廓線

5 拉出連結主脈與輪廓線交叉點（圖中箭號標示的部分）至輪廓線頂點的補修線。

6 擦掉不要的線條。

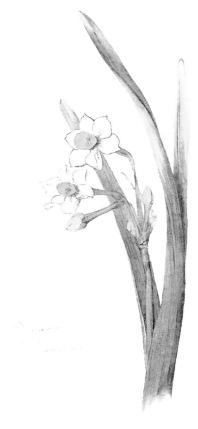

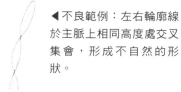

◀不良範例：左右輪廓線於主脈上相同高度處交叉集會，形成不自然的形狀。

6◆葉片背面向上反摺的取法

　　繪製向上反摺的葉片時，其攤開後的幅寬，
請保持與主脈另一側的葉片同寬。

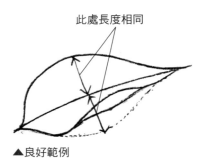

此處長度相同

▲良好範例

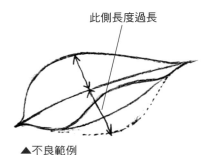

此側長度過長

▲不良範例

One Point●Lesson 4

葉與莖的連接方式

　　植物畫的四大原則之中，最重要的即為「不可改變植物的特性」。不過，「不可改變植物的特性」，具體而言，到底指的是什麼呢？

　　舉例來說，春飛蓬與白頂飛蓬，這是兩種極為相似的植物。在自然界裡，這兩種植物的開花期不同，因此很容易辨別，但是一旦將其繪製成圖片後，便幾乎無法區別。基本上，春飛蓬與白頂飛蓬在外觀上的差異，為春飛蓬的花苞下垂生長，白頂飛蓬則不然，但若是在全部開花的狀態下，則又無法分辨了。

　　除此之外，還有一個由外觀辨別的重點，即為葉與莖的連接方式。春飛蓬的葉片是以環抱莖部的方式與莖連接，而白頂飛蓬則無抱莖的情況。繪圖時，從此線索著手加以區別兩種植物。

　　若沒有根據上述的方法，清楚地描繪出葉片與莖的連接方式以及排序方式，或花朵的連接方式及排序方式等，可能不小心會畫成另一種植物，請多加留意。

　　另外，植物的莖也並非完全相同粗細。仔細地觀察莖與花、莖與葉的接點，並正確地如實描繪，成品看起來自然會像植物畫。

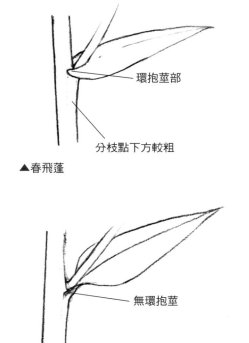

環抱莖部

分枝點下方較粗

▲春飛蓬

無環抱莖

▲白頂飛蓬

7 ◆ 看不見葉柄時的取法

如下圖所示，當葉片向前彎摺，或當花朵與葉片於前方重疊而導致無法看見葉柄時，不可只按照肉眼所見的狀態即繪製，必須先確認該葉片是從何處長出後，才可以進行素描。

1 首先，確認葉片自花莖的何處長出，並於該位置標上×記號。

2 從×記號拉出主脈的線條。

3 從×記號往主脈尖端的方向，拉出右側葉片的輪廓線。

4 從×記號往主脈尖端的方向，拉出左側葉片的輪廓線。

5 畫出連接左右輪廓線頂點與主脈頂點的線條。

6 擦掉不要的線條，即完成。

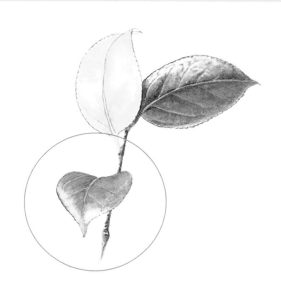

表現立體感的線條

1◆思考方式

　　大部分的植物並非由直線構成，而是由曲線構成。乍看之下相當複雜的植物，若是將其轉換成圓筒形、圓錐形、球形等以圓形為基礎的簡單立體形狀，便會比較容易取形。接著就來看看複合型的喇叭水仙如何表現吧！

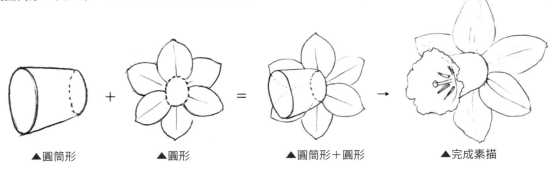

▲圓筒形　　　　　▲圓形　　　　　▲圓筒形＋圓形　　　　　▲完成素描

　　另外，以花莖延長線為中心軸的外緣部分，鬱金香取圓筒形、百合取圓錐形、玫瑰取圓形，如此便能避免花朵的雌蕊、子房與花莖線條的偏離，完成正確的底稿。

　　如上述，正確地取出立體形狀，最重要的即為拉出中心軸，以及能使繪圖看起來具有立體感的正確線條。例如繪製花朵時，取出圓筒形或喇叭形大致的立體形狀之後，在中心軸與立體的接點處輕輕地標上×記號，接著再從該記號拉出中心線，如此便能取出正確的形狀。

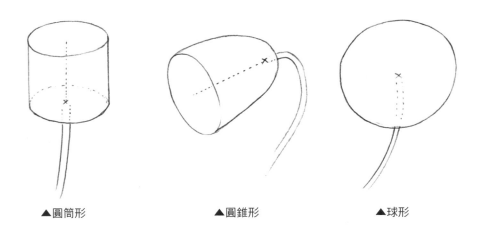

▲圓筒形　　　　　▲圓錐形　　　　　▲球形

2◆ 青椒

植物型態中，以莖為中心軸向外呈圓形的結構最為多見。在此以青椒為例，來練習先取出延伸自莖部的中心軸後，才開始描繪的底稿素描。首先，依照正面為正圓形、斜橫向為橢圓形的原則，以變形的圓取出各個方向的斷面。接著，拉出青椒的中心軸。最後勾勒出輪廓線，素描底稿即完成。

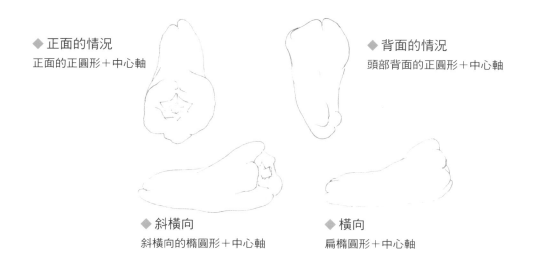

◆ 正面的情況
正面的正圓形＋中心軸

◆ 背面的情況
頭部背面的正圓形＋中心軸

◆ 斜橫向
斜橫向的橢圓形＋中心軸

◆ 橫向
扁橢圓形＋中心軸

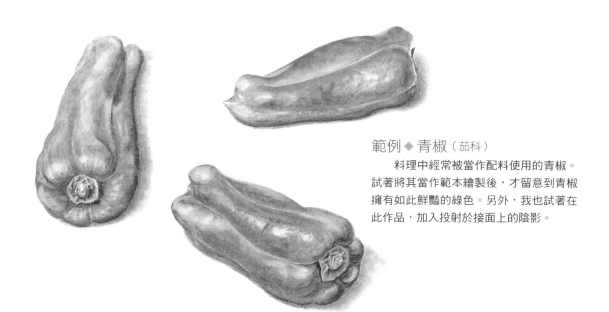

範例◆ 青椒（茄科）
料理中經常被當作配料使用的青椒。試著將其當作範本繪製後，才留意到青椒擁有如此鮮豔的綠色。另外，我也試著在此作品，加入投射於接面上的陰影。

3◆洋蔥

在表現圖畫的立體感上，線條極為重要。例如在繪製竹節時，若以右圖左側範例的方式繪製，不加以說明便無法理解其為何物。相對地，右側範例看起來則比較像竹節。這是因為橫向拉出的線條像是要連接至對側的線條，因此可以預測到該線條所代表的立體感。接著就根據這個原理，以洋蔥來試著練習看看吧！

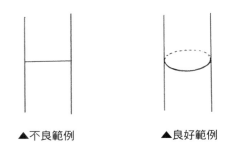

▲不良範例　　　　▲良好範例

◆ 從正側面觀看的情況

洋蔥具有紋路。因為這些紋路最後會聚集至長有鬚根的底部，因此全部的線條皆必須確實地從頭部拉至底部。

1　首先，勾勒出整體的輪廓線。

2　從頭拉至底部，畫出洋蔥的紋路。

◆ 看不見洋蔥底部的情況

一般來說，將洋蔥擺著，便無法看見底部。那麼，該如何拉出最像洋蔥的紋路呢？這時不可隨意拉線，而是要畫出能夠表現出洋蔥渾圓感的線條。

1　首先，決定洋蔥頭的位置。

2　取出整體的圓形輪廓。

3　在洋蔥頭的延長線上，決定底部位置，並標上×記號。

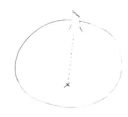

4　因為洋蔥紋路最後皆會匯集到底部，即使看不到底部，也必須畫出看似會到達底部（×記號）的線條。

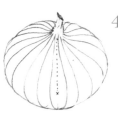

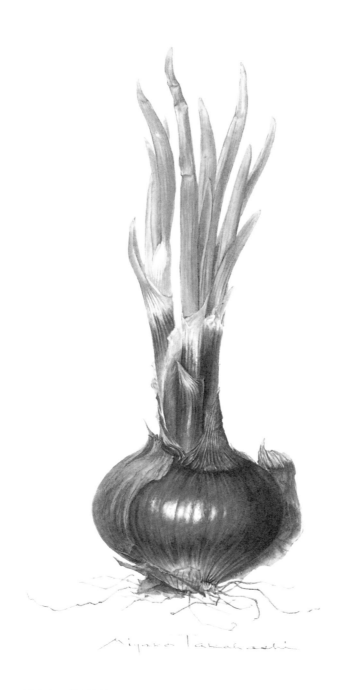

◆ 範例：紫洋蔥（石蒜科）

紫洋蔥的紫色具有透明感，再加上嫩芽的鮮
綠色非常清爽，我覺得是很有趣的顏色呈現，便
畫下它的樣子。

4◆大波斯菊

前面我們已經先以形狀相對簡單的青椒與洋蔥為例，練習過正確取出立體形狀的方法。不過，換成花朵之後又會有什麼不同呢？雖然花朵的構造看起來很複雜，但其實繪製方法完全一樣。首先，以圓形取出花朵的方向，拉出中心軸之後，進入細部的素描作業。

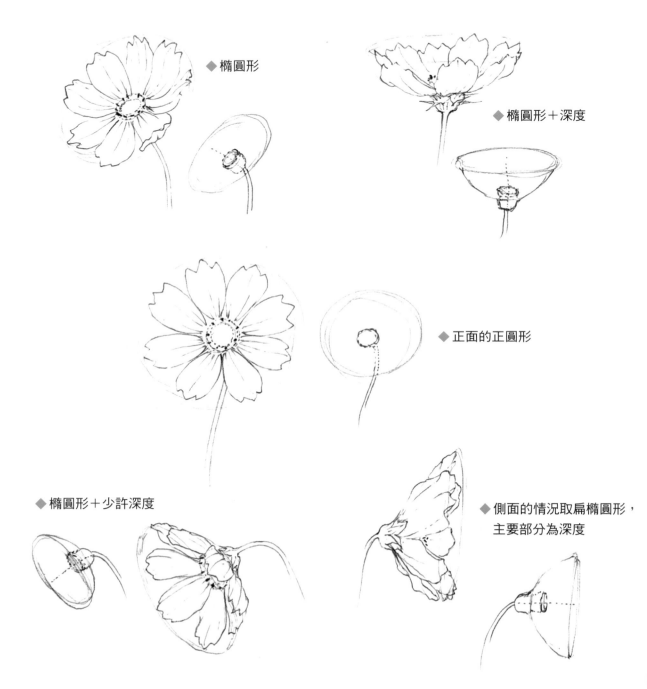

◆橢圓形

◆橢圓形＋深度

◆正面的正圓形

◆橢圓形＋少許深度

◆側面的情況取扁橢圓形，主要部分為深度

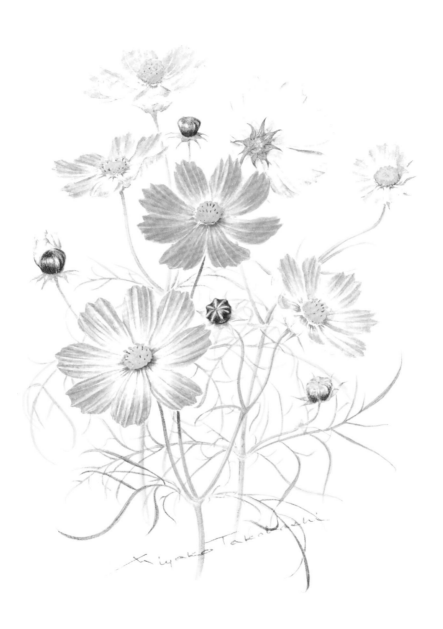

範例 ◆ 大波斯菊（菊科）

　　以手摘下花朵並紮成了花束。為了能夠清楚
看到花朵各部位的特徵，特意以正面、側面、背
面等各種方向的花朵完成構圖。

表現立體感的上色方式

1 ◆ 思考方式

　　表現立體感，在底稿素描圖中拉出正確的線條固然重要，但是上色的光影表現也是極為關鍵的重點之一。簡單說是光影表現，但是，即使將實物的花草放在眼前，還是很難分辨清楚。在此，可以試著將主題物件替換成簡單的立體形狀，便能整理出光影的大致位置，同時也比較容易理解。

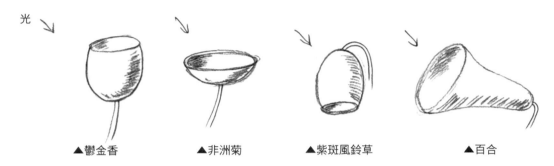

光

▲鬱金香　　　　▲非洲菊　　　　▲紫斑風鈴草　　　　▲百合

2 ◆ 關於光影

　　以簡單的球體為例，觀察看看光影的分布吧！如果光線從各個方向射入，便會形成多處光點，無法看出球的立體形狀。因此，在繪製立體形狀的物品時，必須將光源集中至一點。

　　慣用手為右手的人，最佳光源點為正面左側上方45°的地方。如果光線從左肩後方斜向射入，不僅可以讓繪製的物件看起來更加漂亮，也能避免手邊形成陰影，方便作畫。

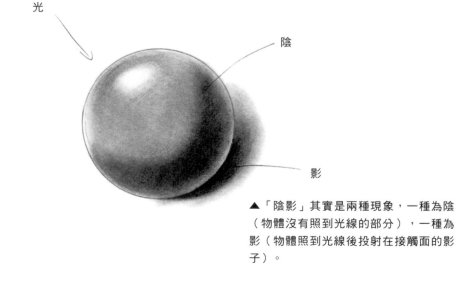

光

陰

影

▲「陰影」其實是兩種現象，一種為陰（物體沒有照到光線的部分），一種為影（物體照到光線後投射在接觸面的影子）。

3◆ 調整光源

　　為了讓光源從左方45°角處射入，該怎麼作才好呢？在家中繪圖時，最佳的作業環境（慣用手為右手者）為窗戶位於繪圖桌的左側或後方。如果右側也有窗戶，則只須在觀察光影部位時，拉上窗簾遮光即可。不過，只有窗外透進來的自然光線並不足夠，因此必須在桌上放置檯燈。請將檯燈放在靠近自己的左邊桌角處。若是使用落地燈，則放在座位的左側（參考右圖）。

　　但是，在家中繪圖時，比較難以要求光源來自同一方向。在當成主題物件的花草後方，立起繪本等物品遮光，便能簡單地建構出符合上述條件的作業環境。如果主題比較小的時候，也可以手遮光。

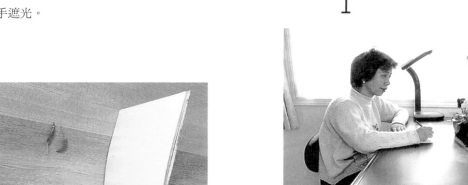

▲使用書本

▲最佳環境

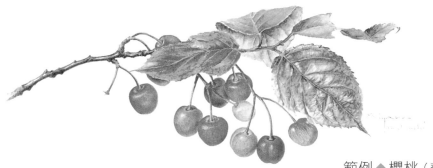

範例 ◆ 櫻桃（薔薇科）
　　一顆顆墜於枝幹上，看似熱鬧喧騰的櫻桃。雖然每顆果實的方向都不相同，但是光點全部統一落在左方。

4◆實際上色

實際將球形蘋果當作主題物件，試著表現出光影的分布吧！重疊顏料時，務必要等底層顏料完全乾燥後，再塗上上層顏料，這點非常重要。

如果在尚未乾燥的部分重疊上新的顏料，會導致顏色滲透或底層顏料被抹去等情形，因此須多加留意！

準備用具

蘋果

透明水彩顏料	1號：Crimson Lake
	3號：Permanent Rose
	12號：Sap Green
	19號：Burnt Umber
	20號：Yellow Ochre
	21號：Lemon Yellow
水彩筆	中（4號）・大（6號）

面相筆

水彩紙（素描本）

B・HB鉛筆

軟式橡皮擦

試色紙

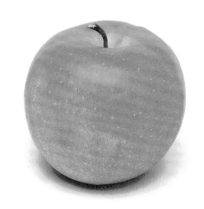

◆底稿素描

1　使用B鉛筆，大致取出整體大小的圓，當成參考線。

2　一邊擦去參考線，一邊以HB鉛筆繪製蒂頭與凹洞的前方邊緣的輪廓線。

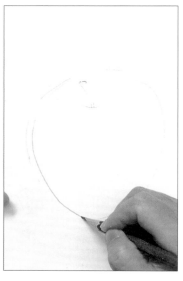

3　在蒂頭的延長線上，找出蘋果底部的位置，一邊考慮凹洞邊緣與底部的弧度，一邊拉出兩側連接至底部位置的輪廓線。

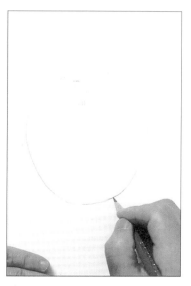

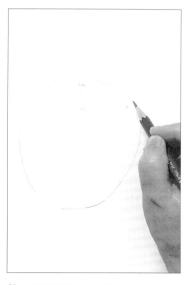

4　將底部線條接上。

5　繪製蒂頭另一側可看見的輪廓
　　線時，也畫出摺角。

6　底稿素描完成。

◆上色

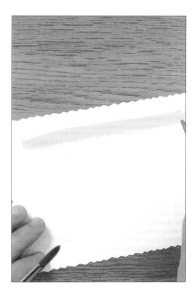

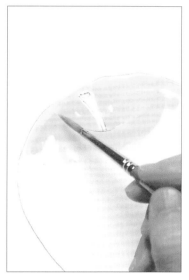

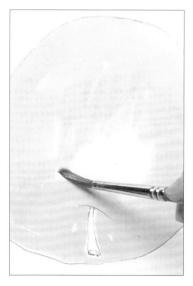

1　若仔細觀察蘋果，便能發現其
　　是由各種深淺濃淡的顏色組
　　成，而其中最淡的顏色是黃
　　色。使用21號顏料在試色紙
　　上作出色帶，並確認是否接近
　　實物的顏色。

2　使用水彩筆（中）將21號顏
　　料塗在蘋果的上部，接著以水
　　筆（大）推散顏料，為蘋果整
　　體塗上淡黃色，
　　同時將受光的部
　　位（左上部）留
　　白！

3　一邊轉動畫紙方向，一邊由外
　　向內上色，最後只留下受光部
　　位不上色即可。

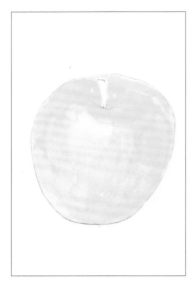

4　塗上黃色的樣子。

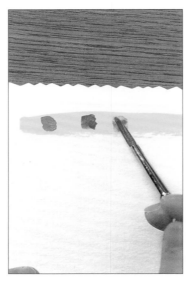

5　至於蘋果的紅色，將各種不同的紅色（2號・3號・4號）塗在試色紙的21號色帶上，找出最接近實物的顏色。在此是以3號最為合適。

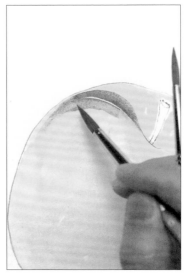

6　沿著蘋果的紋路，以水彩筆（中）塗上3號顏料，並立刻以水筆將其推散。此時也須避開亮點部分不上色。

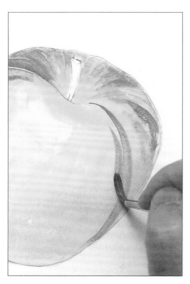

7　仔細觀察實物顏色的深淺分布後，再疊塗於黃色顏料上。沿著蘋果的紋路，塗上紅色顏料並以水筆推散。此時以少量分批的方式重複作業，且不可完全覆蓋住底色的黃。

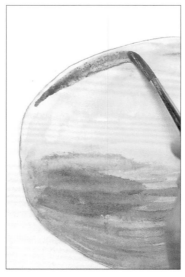

8　下方較暗的部分，塗上比較深的紅色並暈散。

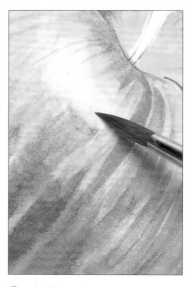

9　亮點部分的周圍，須特別謹慎地暈散。

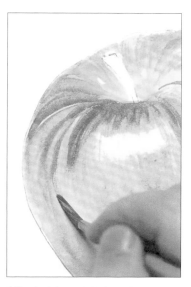

10 亮點部分的上方，塗上比較深的紅色並暈散。

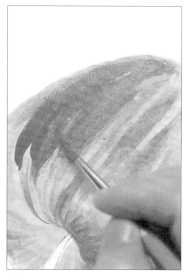

11 在暗部塗上比較深的3號紅色，並沿著紋路向亮部暈散，如此一來，更能表現出立體感。

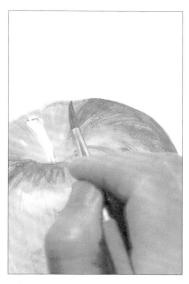

12 在輪廓線附近塗上深紅色並暈散，加強立體效果。

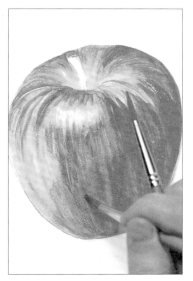

13 觀察整體繪圖，檢查陰影處有無顏色不足的部分，再次補上顏色。

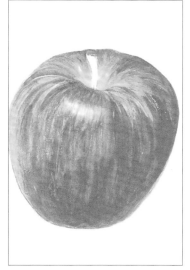

14 蘋果已經有非常鮮明的紅色，看起來也比較像蘋果了。此時先暫停作業，待顏料完全乾燥後，再觀察整體繪圖的狀態。

15 因為暗部的色澤不足，所以補上顏色稍濃的1號紅色，沿著紋路走向上色並推散暈開。

◆最終修飾

1　找出蘋果紋路的顏色。在試色紙的21號色帶上重疊3號紅色，接著再於其上以面相筆拉出6號與1號的紅色細線並暈散。在此，1號紅色最為合適。

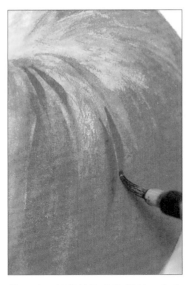

2　以面相筆沾取1號顏料，畫出紋路並暈散。一邊觀察實物，一邊耐心地畫上紋路。

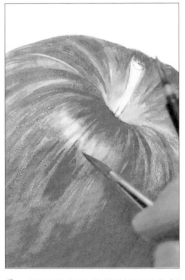

3　覺得使用1號顏料過深的部分，改用混合1號與3號顏料調出的顏色，一邊觀察實物一邊微調。

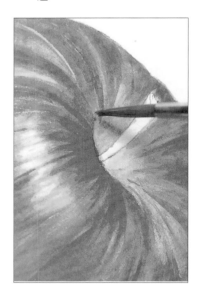

4　在蒂頭凹槽內塗上比較淺的12號顏料，並從中心向外側暈散。

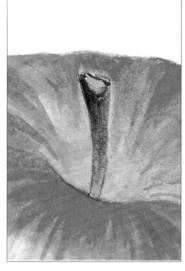

5　以面相筆於蒂頭部分塗上19號顏料，並由上至下暈散，使其呈現上深下淺的漸層效果。蒂頭頂端則塗上20號顏料。

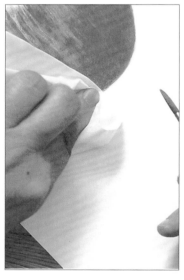

6　以水筆擦取塗出輪廓線外的顏色，並以面紙按壓，將水分吸乾。

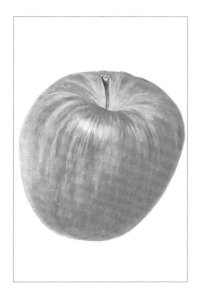

7 　整體上色完成的樣子。

8 　仔細觀察蘋果表面，具有細小
　　的斑點，以水筆（面相筆）
　　一一點去紅色顏料，並以面紙
　　按壓將水分吸乾。

9 　在點去顏色的斑點處，以面相
　　筆塗上21號顏料。

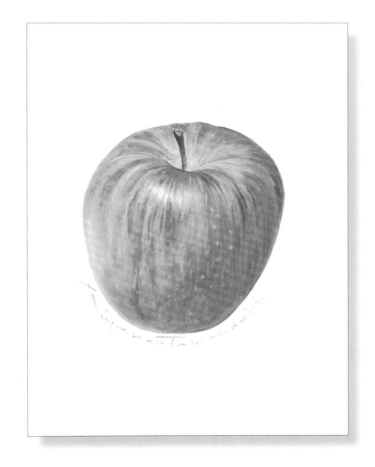

10 　簽名，即完成！

　　以上是利用日常生活中隨處
可得的蘋果，練習以光影表現立
體感的上色方式，以及沿著蘋果
紋路上色的運筆方式。運筆方式
與繪製花或葉片時一樣，重點皆
為順著實物的紋路走向一層一層
地疊塗上顏料。

白花的畫法

以透明水彩繪製的植物畫，繪製白花時並不使用白色顏料。水彩畫主張「沒有勝過紙張的白」的概念，因此會活用紙張的白，只以輪廓線和陰影建構出花朵的立體感。

那麼，又該如何描繪陰影呢？如果仔細觀察白花，可以看出花瓣皺褶與凹陷處有灰色的陰影。接著，請直接在畫紙上相當於該灰色的部位塗上顏料。如此一來，白色畫紙上便會浮現出白花的模樣。

陰影的灰色，該使用何種顏色的顏料呢？不同種類的白花，具有的氛圍與質感不盡相同，因此須依照其特性，調整陰影的顏色喔！

▲將黑色調淡的陰影

▲略加變化的陰影

▲以補色法作成的陰影

◆純白的花（百合與梔子花等）

使用將黑色調淡後的顏料繪製陰影，便能表現出純白花朵的冷豔感。如果想增加少許變化，可以在黑色顏料中加入黃色或黃綠色顏料。

◆具溫和感的白花
（具有紅色斑點的山茶花等）

混合紅色（3號）與綠色（14號）顏料，便能作出帶柔和感的灰色。使用這種以補色顏料調出的灰色繪製陰影，可以營造出溫和的效果。

One Point ● Lesson 5

關於花朵陰影的顏色

白花以灰色繪製陰影，那麼，有顏色的花朵又該如何繪製陰影呢？若使用灰色繪製黃色或紅色等非白色花朵的陰影，會形成如顏料剝落般的色彩，而使作品看起來具有髒污感。因此，盡可能避免使用黑色或焦茶色，改以其他顏色表現陰影。

一般而言，陰影部分會以比較深的同色系顏料繪製，但是，使用對比色也可以呈現出陰影的效果。

繪製淡粉紅或黃色花朵時，若以比較深的同色系顏料繪製陰影，有時會破壞花朵本身的氛圍。淡粉紅色花朵可以使用同色系中的冷色調（紫色等）顏料繪製陰影。黃色花朵則可以使用對比色的紫色，或以綠色繪製，皆能夠保持作品的清爽感。若需要更深的顏色，則可以使用以紫色與綠色混製而成接近黑色的顏色。

▲比較深的同系色／對比色

▲淡粉紅色花朵

▲黃色花朵

陰影部分，請先在試色紙上以各種適合該植物的顏色進行試色後，再移至畫紙上繪製陰影。

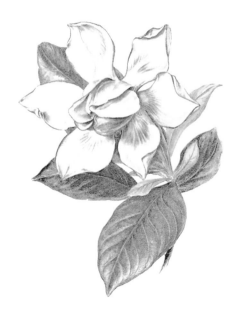

◆ 範例：梔子花（茜草科）

　　八重瓣的梔子花外形與玫瑰相似。因為花瓣多，所以必須確實地畫上陰影，以便清楚地表現出層次感。

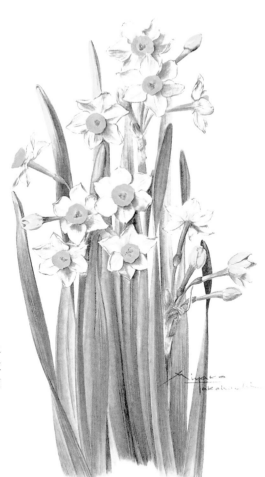

◆ 範例：水仙（石蒜科）

　　因為是在沒有背景顏色的白色紙張上繪製白色花朵，所以無法清楚得知花朵位於何處。因此，盡可能地讓白花落於綠葉的前方。

具有深度的花卉畫法

相較於平面型的花朵，在表現具深度的花卉時，必須注意兩個重點。如同P.46洋蔥的部分一樣，第一點為拉出表現立體感的正確線條，第二點則是上色時確實地畫出花朵的陰影。

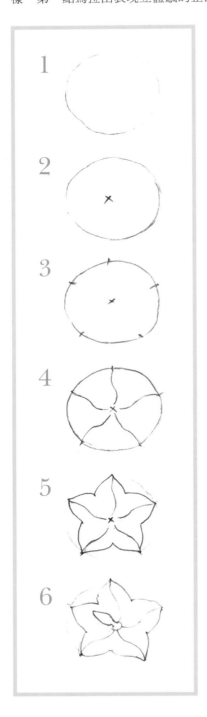

1◆ 素描

1 　首先，輕輕地勾勒出花瓣外圍的輪廓。

2 　在花朵的中心部位標上×記號。

3 　在花瓣外圍標上與花瓣同數量的記號。此處的花瓣共有五片，仔細觀察花朵後，再於相當花瓣尖端的五個位置標上記號。

4 　以能夠表現出花朵深度與弧度的曲線，從中心點向步驟3所標的記號拉出各片花瓣的中心線。

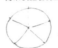 ◀不良範例：中心線過於筆直，看起來會像壓花畫。

5 　拉出花瓣的中心線後，接著勾勒出花瓣的輪廓線。

6 　擦掉×記號，並在中心部位畫上雌蕊與雄蕊。

2◆ 上色

　喇叭狀的百合與桔梗、圓柱狀的鬱金香與龍膽，要畫出這些具有深度的花卉的立體感，必須藉由加深實際上只能略微看到的陰影來表現。陰影的繪製方法，則會隨花朵形狀與方向而有所不同。

光

▲若是可以看到花朵內部花蕊的正面角度，則必須強調靠近向後彎伸花瓣的內側部分的陰影。

▲若是花朵朝上或呈橫向延伸時，則須在前方花瓣與後方花瓣之間畫上陰影。

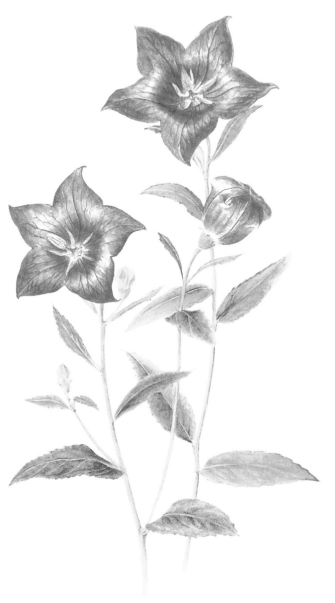

◆ 範例：桔梗（桔梗科）

　　桔梗花的構造單純，只有五片花瓣，
從輪廓線開始繪製，便能取出最佳的平衡
感。只要以左頁介紹的方法進行素描，便
能輕鬆取出整體花形。

具有光澤的葉片畫法

植物有各式各樣的葉片，其中則以具有光澤的葉片最為常見。例如，山茶花、梔子花、大吳風草等植物的葉片都具有光澤。在繪製具光澤感的葉片時，因為發光部分會隨著葉片角度改變，所以請務必記得使光源集中於同一方向。一邊仔細地觀察葉片上細微的變化，一邊以白紙留白的方式完成發光的部分。

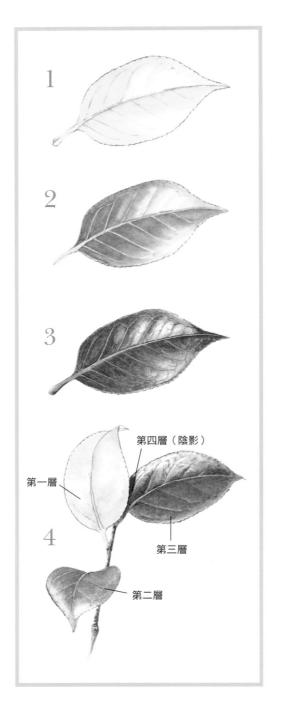

1　第一層。首先替整體葉片塗上葉脈的顏色（12號），但發光部分須留白。

2　第二層。葉脈以外的部分塗上15號顏料。這時，發光部分若呈現純白色，看起來會有些不自然，所以須略微上色，但必須保留少許第一層的顏色。

3　第三層。製作葉片的主體顏色，畫山茶花的時候，在綠色中加入少許藍色混出葉子的顏色。在調色盤中混合15號、14號（極少）、8號（極少）顏料，在試色紙上試色後，再將試色紙放在實物旁以確認顏色。調出最合適的顏色後，一邊仔細地觀察葉片的模樣，一邊謹慎地進行上色作業，避免覆蓋到發光部分。

4　第四層。完成大致上的上色後，接著仔細地觀察實物，找出上方葉片落於下方葉片上的陰影部分，並以深綠色表現出陰影。

※顏色名稱請參考P.29的色票。

（圖標示：第四層（陰影）、第一層、第三層、第二層）

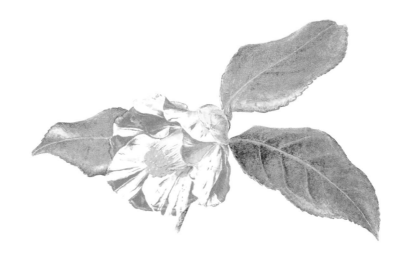

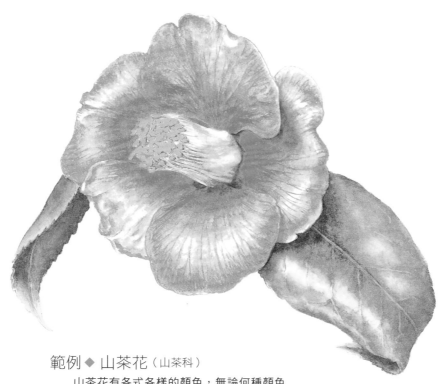

範例 ◆ 山茶花（山茶科）

　　山茶花有各式各樣的顏色，無論何種顏色
的山茶花都非常美麗。但是不知為何，我獨鍾
於接近原種山茶（日本又稱藪椿）的品種。

具有凹凸感的葉片畫法

　　網狀脈波紋狀的葉片，這種葉片的支脈向外擴散成網狀，乍看之下會覺得很複雜，此時請先仔細觀察葉脈的流向再進行素描，不要被其表面的凹凸質感所困惑。另外，仔細觀察葉片表面後會發現，凸起處因受光而呈現白色，凹陷處則為陰影形成的部分。因此上色時，凸起處留白，凹陷處則依照順序慢慢地重疊上色彩。用心地在每一個凹凸處塗上色彩並於光點處留白，即能呈現出葉子的立體感。但是，這個部分為葉片繪製中最困難的部分，因此不須急著想要畫得非常完美，一開始只須了解此種葉片該如何上色即可。

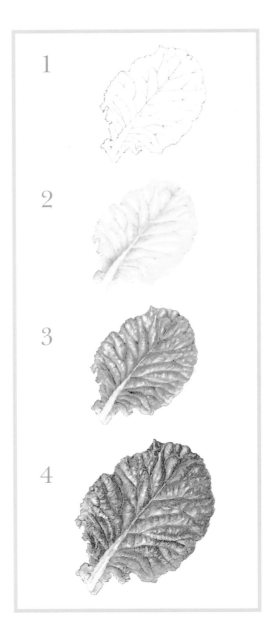

1　葉片的素描盡可能越仔細越好。

2　找出葉片中看起來最淺的顏色（大概是葉脈的顏色，此處為12號）。將整面葉片塗上顏料，光點部分留白。

3　從色票中找出葉片主體的顏色（此處為15號）。與前一步驟相同，將整面葉片塗上顏料，光點部分依然留白。

4　相對於亮點部分（凸起處），陰影部分（凹陷處）塗上陰影的顏色（此處為15號+8號）。

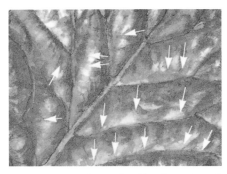

▲建議沿著葉片表面脈絡運筆為佳。另外，繪製時仔細地觀察光點的樣子，並從凹處向凸處上色。

※顏色名稱請參考P.29的色票。

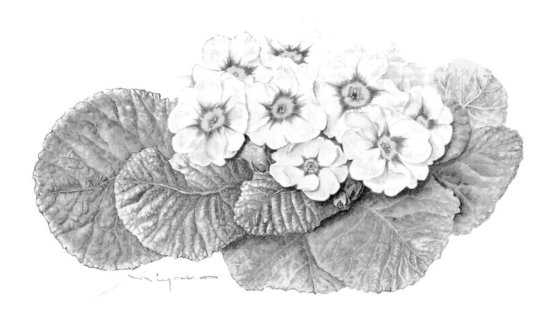

範例 ◆ 報春花（Juliana）
（報春花科）

　　春季時節，最先排列於花店店頭的七彩花
苗，正是報春花中的Polyantha與Juliana。
此畫同時表現出花朵的可愛感與葉片的水靈
感。

葉子與葉子的距離感

在葉片數量比較多的植物畫中，無法從底稿的鉛筆素描中看出前後葉片間的正確距離。此種距離感的差異，必須藉由上色來表現。例如，馬鈴薯最前方的葉片與其正下方及正後方的葉片，皆只有1cm的距離。相對地，與最後方的枝枒的葉片，則距離了5至6cm。為了讓觀看的人能夠了解馬鈴薯實際的樣貌，只要以比實物略為誇張的深淺對比上色，便能讓圖像比較容易被理解。

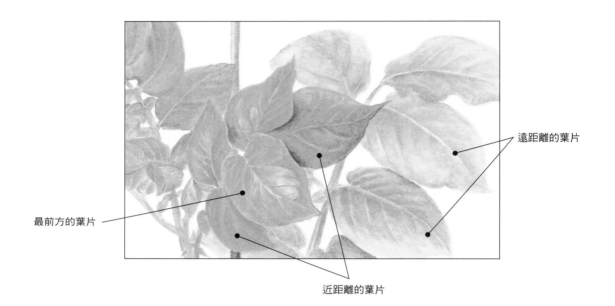

遠距離的葉片

最前方的葉片

近距離的葉片

◆ 近距離的葉片

前方葉片的陰影會落在後方葉片上，因此後方的葉片看起來比較暗。所以用比較深的顏色塗上後方的葉片，藉此襯托前方的葉片。

◆ 遠距離的葉片

因為光線射入前方葉片與後方葉片之間，所以後方的葉片會比較亮，因此後方葉片的顏色比較淺。

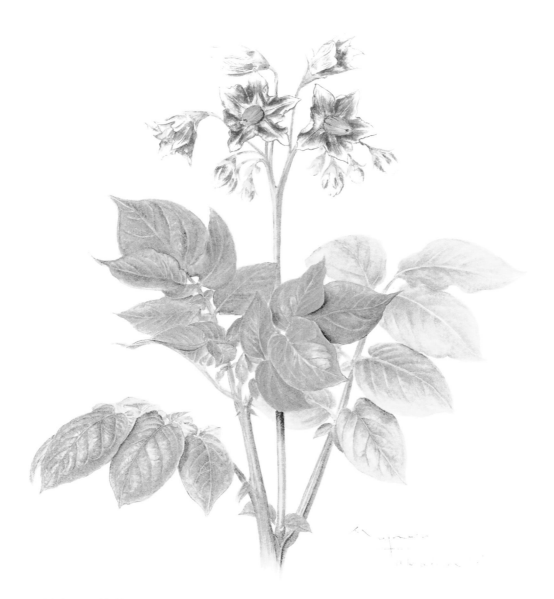

範例 ◆ 馬鈴薯（茄科）
　　在北海道之旅的途中，我發現不同種類的馬鈴薯會開出不同顏色的花。紫色花的品種是May Queen，白色花的品種是男爵。在此我選用比較容易表現花色的May Queen。

酸漿果

　　這幅酸漿畫是在第9屆Hunt國際植物畫展上展出的作品。當時獲得參展推薦後，猶豫了一段時間不知道該選擇什麼樣的作品才好，最後決定提出具有個人風格的植物畫。

　　具有個人風格的畫，便是使用墨汁繪製的植物畫。這張畫的酸漿果，當時是在庭園中發現，前一年偶然在淺草酸漿果市集買到、後來種在自家庭園，因為果實與葉片受到蟲子的啃食，而散發著濃厚的藝術氣息，在感動之餘，就當作主題來繪製了。

　　雖然在看到酸漿果的瞬間便決定好主題了，但是在該如何使紅色果實看起來更生動活潑這點上卻思考了很久。結論則是，紅色果實以外的部分皆以無色彩表現。如此一來，紅色果實便會自然地突顯，使整張畫更具有張力。最後，為了表現出景深，以比較淡的墨汁在後方加畫了一根枝幹。

　　這樣以墨彩繪的植物畫，後來被展示在1998年10月於美國匹茲堡舉辦的國際植物畫展中。在開展前日的會場上，有許多專業人士對這幅作品作出「Fantastic」、「具有獨創性」等評價，當時我便心想，能夠提出這幅畫真是太好了！

　　現在，這幅作品的原畫成為匹茲堡Hunt財團的收藏，我手邊只剩下複印的石版畫了。

酸漿果（35×42cm）

第3章

◆◆◆

應用課程

　　我們已經在第2章學過花的畫法、葉子的畫法、立體形狀的取法
等植物畫的基本技巧。接著，就試著運用這些基本技巧，開始畫畫看
真正的植物畫吧！在本章中，就讓我們來看看繪製作品時有哪些畫面
構成以及注意事項。

◆ 構圖取法

1 ◆ 繪製之前

植物畫也有一種畫法，是先畫出草稿後經過轉寫再進入正式的上色作業，但我習慣在繪製完底稿素描後，便立刻上色。因為我覺得當下立刻繪製自己想繪製的東西，絕對能夠畫出好作品。舉例來說，當自己栽種的植物首次開花時，懷抱著那份喜悅的心情繪製的作品，即便畫得不是很好，但也是氣勢十足的好作品。這是因為剛剛萌發的感動可以使人畫出好作品！

使用描圖紙轉寫確實可以畫出線條整齊、乾淨的作品，但是，心中的感動卻會因為轉寫手續以及描繪相同物品兩次的原因而淡化，相對地作品也會失去原本應有的氣勢。因此，本書的畫法皆採取正確素描、從色票中找出正確的顏色、立刻上色的方式進行。

2 ◆ 決定構圖

那麼，該從何種植物開始著手繪製呢？依照自己的興趣，選擇自己喜歡的植物即可！如果是初學者，盡量挑選平面的花材（三色堇或大波斯菊）會比具有深度的花材容易上手。

決定想繪製的花材後，將花朵放在與視線同高的位置。接著，決定構圖，即使是同一朵花也會隨著視野角度的不同而呈現不同的樣貌，因此請一邊慢慢地轉動花朵，一邊找出看起來最漂亮的角度。

在大多數的情況下，花朵的正面比較不容易繪製，而且畫出來的作品看起來也不像真實的花朵，因此建議避開從正面繪製。如果在畫面中繪製好幾朵花，則可以畫上正面、橫向、朝向後方等各種角度的花，如此便能成為一幅能夠清楚瞭解該花卉特性的作品。此外，若能畫出花苞、略微綻放的花、盛開的花及花謝後的模樣等，則能使作品更耐人尋味。

▲ 良好範例

▲ 不良範例

3 ◆ 找出構圖的大概位置

　　因為植物畫必須等同於實物的尺寸，將素描本白紙直接置於主題花材的後方，以便決定畫紙的尺寸或花材的方向等。如此一來，不僅可以預測畫作的成品模樣，也可以大概估算出該如何將長枝內縮，使其漂亮地收於畫面之中。

　　找出構圖的大概位置後，盡速在畫紙上拉出參考線。參考線以簡單的線條即可。因為參考線在之後必須以橡皮擦擦掉，請輕輕地以B鉛筆勾勒出花朵的位置、花莖走向，以及葉片位置即可。

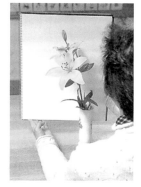
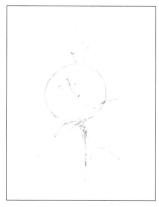

4 ◆ 素描的訣竅

　　拉出參考線後，在進入素描步驟前，如果不了解花朵構造，無法繪製出正確的底稿素描，因此請先仔細地觀察花材。至於觀察後依舊難以理解的部分，則可以藉由圖鑑查詢、蒐集各種資訊。此外，若是有多出來的主題花材，也可以將花材分解觀察，如此一來便能更了解花朵的構造，進而輕鬆地繪製出正確的素描了。

　　再者，素描時，有時也會因為距離的因素，導致主題花材看起來有兩條輪廓線，而難以繪製。此時，若遮住一隻眼睛，輪廓線便會收成一條，接著沿著該線繪製，便能輕鬆勾勒出輪廓線。

5 ◆ 注意枝材的方向

　　決定構圖時，枝材部分有幾點注意事項。首先，最重要的是確實掌握主題枝材的生長方向，例如原本在樹上是往斜上方生長？還是橫向生長？又或是向下生長呢？接著，調整主題物件枝材的位置、重現其原始姿態後，再進行繪製。尤其是向下開花的山茶花，若是隨意地插於花瓶中，便會形成花朵朝上、葉片向後的狀態，因此必須設法調整至葉片正面朝上的位置。若不使用花瓶，則將面紙沾濕後，包覆植物的切口處，以避免水分散失。

▲ 良好範例　　　　▲ 不良範例

◆ 留白效果

一般的繪畫，多數會替花朵的背景上色，但是植物畫則不上色。此部分的留白，在表現植物的特性上，扮演著非常重要的角色。

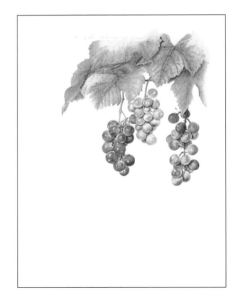

◆ 下方留白（範例：葡萄）

如同葡萄這類由上往下垂墜的植物，若在畫面下方留白，看起來比較舒暢。此外，也能呈現出葡萄的重量感。

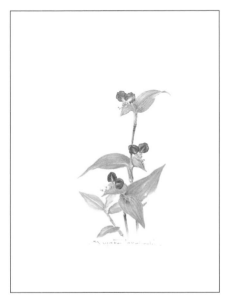

◆ 上方留白（範例：鴨跖草）

野草、野花般筆直地向上生長的植物，如果構圖位置偏高，看起來會讓人感到壓迫，因此上方保留比較多的留白空間。

◆ 應用（範例：小麥）

這幅小麥的留白目的與上方所述的完全不同，此處的留白是因為我想讓觀賞者能夠感受到春風吹拂的感覺，因此試著採用橫向留白的構圖方式。

◆ 花叢的畫法

繪製植物畫的條件之一是，將實際的花朵置於眼前。當然，繪製花叢時也一樣，趁著花朵枯萎前，取出一朵花的形狀並立即上色。繪製順序從畫面最前方的花朵開始繪製，接著再一朵朵地慢慢加入後方的花朵，建構出群體。花束狀的植物畫也同樣一朵朵地加入花朵，以構成整體花束。如上方所述，繪製植物畫是場與花朵生命競爭的比賽。

◆ 範例・大波斯菊（菊科）

這幅作品裡蘊含了我對大波斯菊的情感。有許多人問我：「畫這幅畫花了多少時間？」當我回答：「大約一個多月。」時，大家都異口同聲地表示驚訝：「咦！這麼久！」看來，大家似乎都誤會是先完成全部花朵的素描後才開始上色。

One Point ● Lesson 6

思考如何配色

無論是像大波斯菊在一個畫面中畫入大量花朵，或是像P.35的虞美人將各種顏色的花朵分散於畫面各處，又或是在畫花束狀植物畫時，都必須事先規劃好顏色與形狀的組合。因為無論是哪個步驟都非常耗費時間與精神，所以絕對要避免失敗。在開始繪製前，先在速寫本上嘗試拉出各種構圖的輪廓線，再以色鉛筆進行各種配色的組合，如此便能找出自己想繪製的構圖。

◆ 各種構圖

因為植物畫起源於圖鑑畫，所以有許多在其它種類繪畫中無法看到的構圖。基本上，畫面內容也會隨著畫者對想要畫的植物的著眼點不同，而產生不同的結構。在此將要介紹植物畫的各種構圖模式，請將這些模式當作在思考該如何構圖時的參考資料。

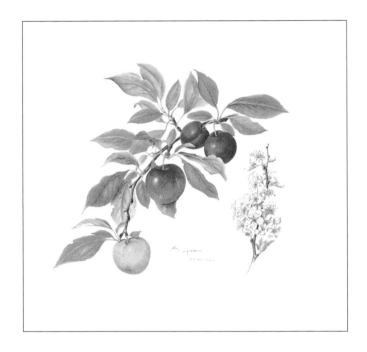

◆ 同時描繪花朵與果實
（範例：李子）

這個構圖是最像植物畫的構圖。將花朵與果實同時放入畫面之中，所以可以非常清楚地了解該植物的特性。不過因為植物的花期與結果時期不同，請不要錯過了可以繪製的機會。

◆ 繪製不同樣貌的同種類植物
（範例：魚腥草）

即使是繪製同種類的植物，像範例同時畫上單瓣、重瓣、園藝種等各式各樣的魚腥草，便能構成一幅富有變化感的畫面。另外，同種不同色的植物只要善加搭配，也能構成一幅充滿趣味的作品。

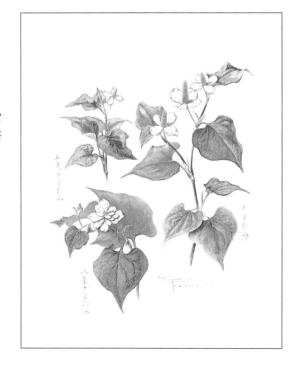

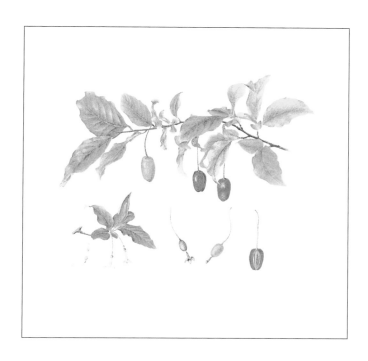

◆ 描繪結果過程
（範例：胡頹子）

　　描繪植物由花朵狀態到結果的過程，
也是標準的植物畫構圖之一。若是畫面尚
有留白空間，也可以再加畫果實縱向和橫
向的斷面圖，如此一來，增加畫面的豐富
度。

◆ 描繪花朵分解後的構造
（範例：杜鵑草）

　　構造複雜的花材，在繪製前先分解的
話，便能弄清楚其構造。而將分解後的花
朵繪入畫面的空白處，便會形成一幅具有
學術性質的繪圖。此外，在繪製小型花朵
時，雖然必須放大花瓣和花蕊部分，請還
是依照圖片倍率×2（2倍）或×5（5倍）
的等比例繪製。

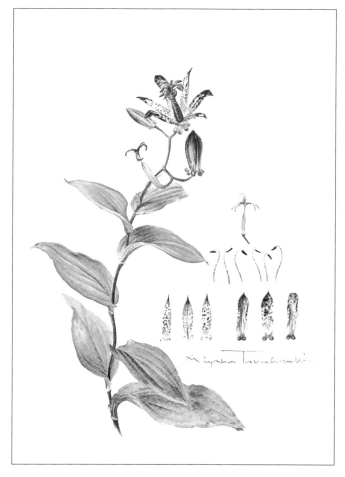

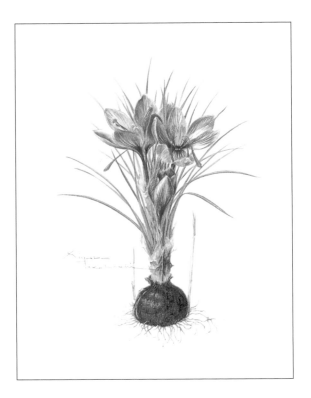

◆ 描繪整株連根莖的植物
（範例：番紅花）

　植物的地下莖形狀不盡相同，因為種類多樣，所以請在繪製時注意與地上部分的平衡。步驟的順序為請先在植於土中的狀態完成地上部分，最後從土中拔出地下根莖並以水洗淨後，再進行描繪。

◆ 折斷花莖的畫法
（範例：射干）

　長花莖的植物，將花莖中途切斷或折彎再繪製。將下方葉片畫在空白部分（花朵後方或旁邊）即可。另外，若能畫出可以看到花莖斷面的構圖，觀賞者便能更容易了解整株植物的構造。範例的植物因為葉片形狀，因此在日本有「檜扇」之名，果實則因其漆黑的色澤而具有枕詞「射干玉」的別名，代表黑色的意思。

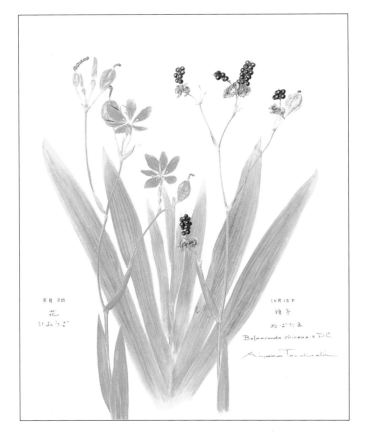

◆ 部分不上色的畫法
（範例：無花果）

　　植物畫中有種畫法是在其它種類的繪
畫中，不被允許的破例。這個破例是當上
色後導致無法辨識植物的特性，或導致構
圖變得太過繁瑣時，可以保留部分的鉛筆
稿不上色。

◆ 繪製成一般繪畫的風格（範例：茶梅小路）

　　在偶然經過的小路上，散落著許多茶梅的花瓣。因為當時的景色非
常迷人，所以就試著以此畫法來呈現。雖然此種表現方式並非植物畫的
正規畫法，不過現在此種具有個人風格的作品也被認可了。

高原生活

在降下罕見的雪的隔天，伊豆的天空又再次放晴。停下剷雪的手稍作歇息，不經意地轉頭一瞥，小小的鮮黃色身影從融雪之間跳進眼簾，是福壽草！感受初春陽光的溫暖，綻放成如拋物線般的姿態，雖然經常看到福壽草的照片，但是目睹實物卻是頭一次。當下讓我有了小小的感動。

在這片伊豆高原上，經常遇見這樣的小感動。例如發現野生浦島草與紫斑風鈴草的位置，也是在距離住家不遠處的路邊上。想著接下來不知會有什麼新發現，心中便充滿了期待。

移居至此也過了一年，接著將要迎接第二個春天。雖然無論住在何處，春天的到訪總是令人感到喜悅，但在高原迎接的春天卻又份外不同！

在櫻花樹透露出若有似無的粉色時，便能聽見樹鶯啼鳴。蜂斗菜冒出綠葉，筆頭草探出頭來，紫羅蘭也準備綻放。正如萬物萌芽之春的感覺，令人感到興奮不已。待過了綠樹萌芽、春山爭妍的季節後，往前進入萬綠之夏與紅葉之秋的季節。

身邊常見的植物，會清楚地告訴我季節移轉的訊息。植物是傳達季節變化的傳信者。對植物畫家而言，特別是專門繪製野生花草的我，伊豆高原是非常幸福的環境。而在聆聽著季節之音的同時，繪製出的作品即為第4章的〈春季綺麗〉、〈夏季原野〉、〈高原之秋〉等。

希望往後自己抱持著這份能夠直率感動的溫柔的心，並不斷地要求作品的品質。若植物是季節變化的傳信者，那麼我就來當個將對身邊植物的感動傳遞給更多人的傳信者吧！

第 4 章

◆◆◆

花繪走廊

　　每當遇見美好的繪製主題時，或得到從以前就一直很想繪製的花草時，創作欲望便會被挑起，讓我不顧一切地立刻拿起畫筆開始作畫。相反地，當只有「我想畫這樣的作品」的念頭，而繪製主題與構圖都尚未決定時，就不會想提筆作畫。這種時候，我不是悶悶地度過一天，就是完全投入於其它事物中，如入無人之境。但是，有時候又會像是受到啟發般地靈感乍現，接著提筆繪製並一氣呵成。本章花繪走廊即是將在這種情況下繪製的作品，依照主題分類整理的作品集。若你能從各種不同風情的花草或果實中獲得任何的感動，將會是我無上的光榮。

◆ 日本的四季

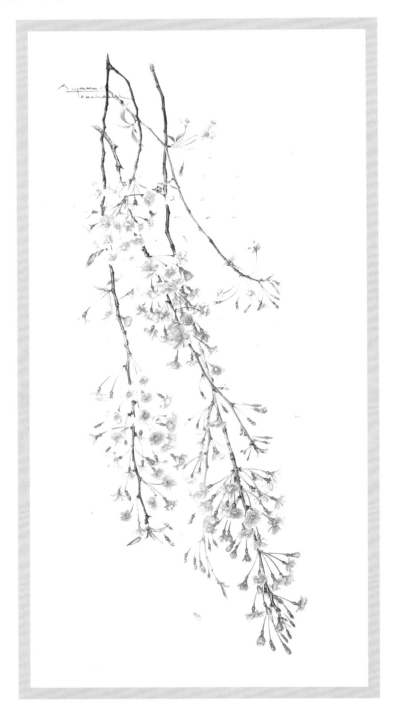

枝垂櫻（薔薇科） —— 77×39cm

　　在繪製這幅枝垂櫻時，為了觀察樹枝的生長狀態，我還跑到櫻花樹的下方。當時，粉紅色的櫻花像瀑布一樣，圍繞在我的四周。絢爛而溫柔的異世界就在櫻花樹下。

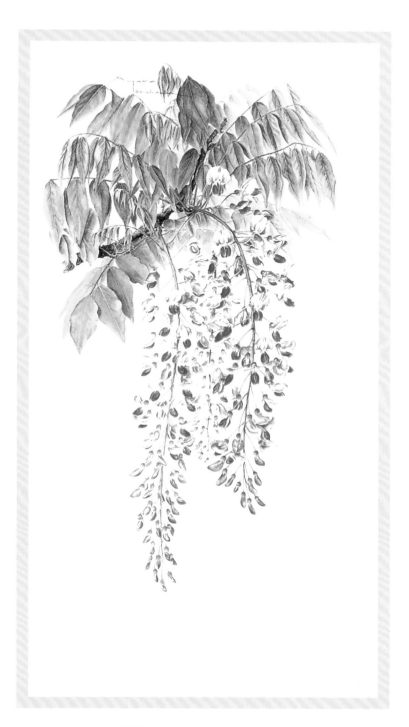

紫藤（豆科）—— 77×40cm

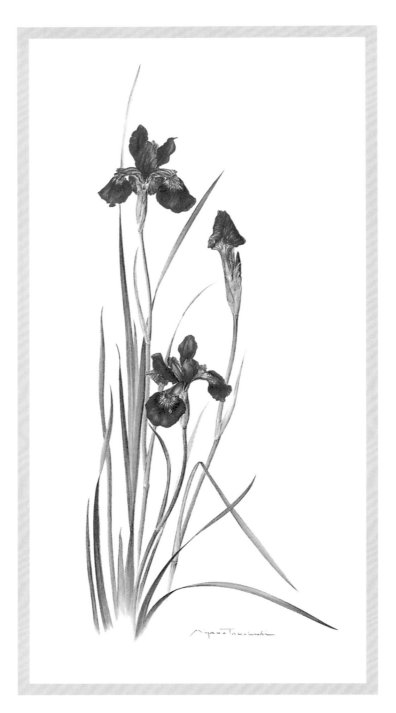

鳶尾花（鳶尾科） —— 77×39cm

　　我家中有直徑30cm的鳶尾花。那年大約有二十枝花莖生出花苞，因此我便覺得可以安心地將其當作繪製主題。然而，當我描繪下其含苞待放的姿態後，全部的花苞在轉眼之間皆成了綻放的花朵。好不容易找到模樣類似的花苞，開始上色之後，隨即又馬上綻放。就在如此來回反覆的過程中，終於完成了一枝鳶尾花，使用的花材數量共計五枝。當我知道鳶尾花含苞待放的狀態大概只能保持不到10分鐘的時間時，已經是完成這幅畫之後的事了。

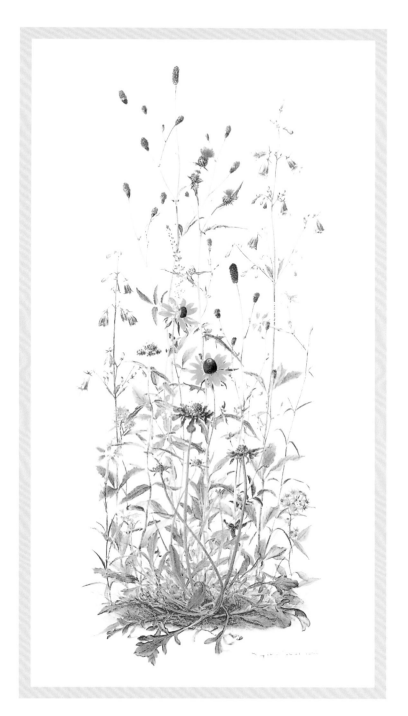

秋彩 —— 77×40cm

　　當夏季進入尾聲，高原上吹起陣陣颯爽秋風之時，避暑勝地也轉變成寂寥無聲。但是此時，高原上的野地裡，夏季與秋季的花草卻正爭相綻放，帶給人們短暫的熱鬧氣息。松笠菊屬於夏季的花草，綻放得如此豔麗，似乎是還在留戀著已逝去的夏天。釣鐘草、地榆、薊花、松蟲草則屬於秋季的花草，猶如抱著虔誠的心期盼著秋神的造訪，悄悄地準備開始綻放。花草的顏色是季節的色彩。在山野色彩的變化之中，我感受到季節的推移。

木通（木通科）── 77×39cm

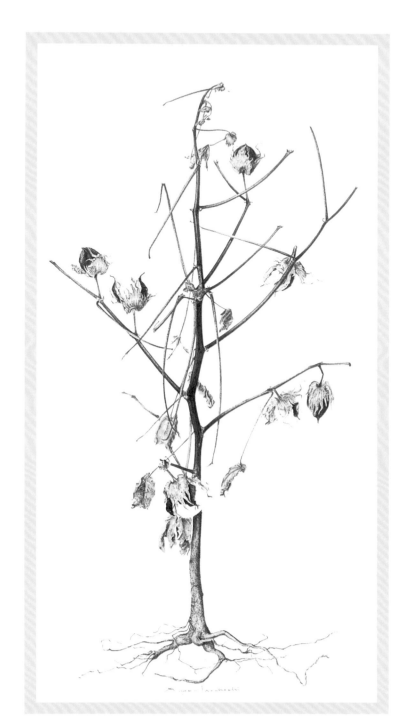

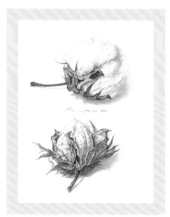

棉花果實 —— 26.5×19cm

棉花（錦葵科）—— 77×39cm

　　某年，我在庭院中撒下了棉花的種子。在夏季看見冒出黃色花朵後，便因種種事務繁忙就忘了它的存在。直到高原上吹起冷風時，才不經意地發現，棉花已經結果且落了滿地。即使如此，棉花堅毅、挺拔的姿態，依舊讓我感動萬分。

◆ 山野的果實

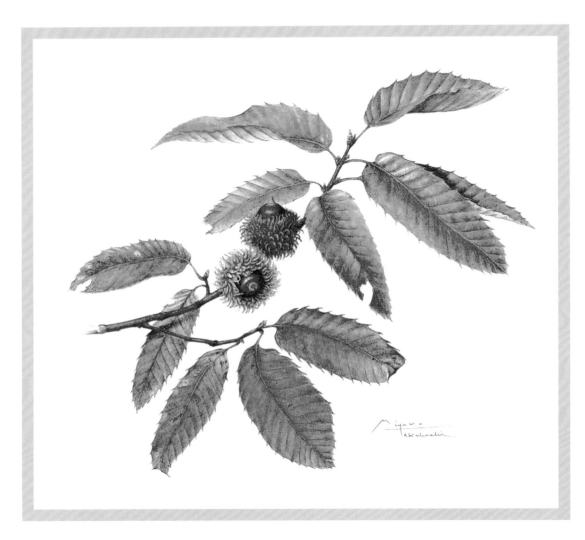

栓皮櫟（山毛櫸科） —— 37×40cm

　　栓皮櫟與麻櫟非常相似。不過可以從葉片背面的顏色來區別，白色的是栓皮櫟，綠色的則是麻櫟。

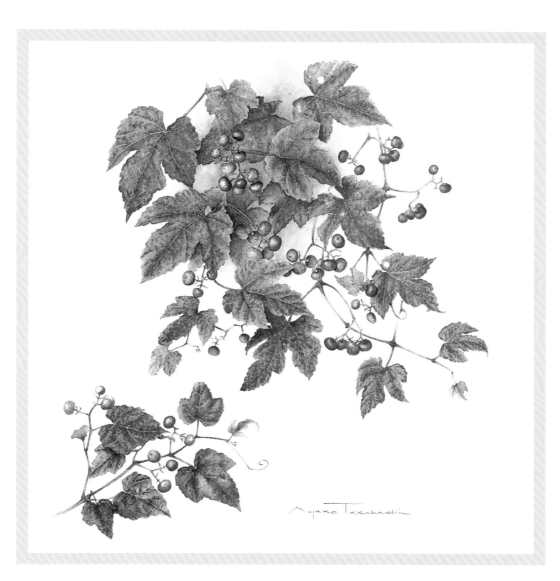

山葡萄（葡萄科）—— 47×45cm

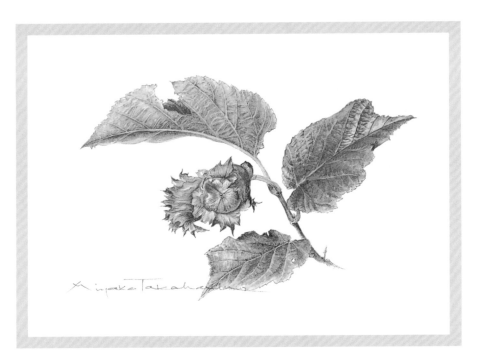

榛（樺木科）── 19×26cm

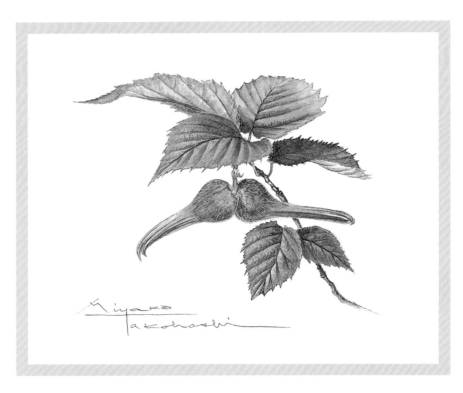

亞洲長啄榛（樺木科）── 19×25cm

王瓜（葫蘆科）—— 39×29cm

◆ 常見的水果

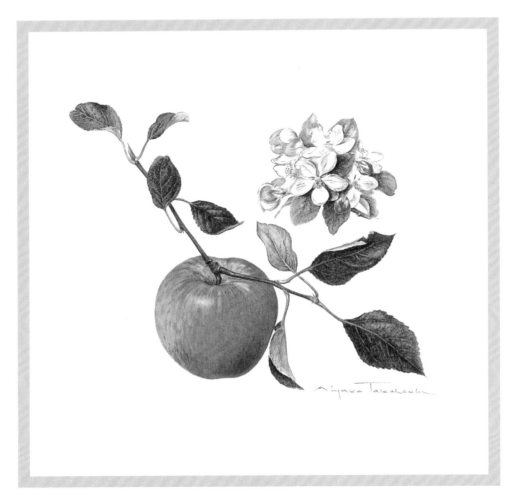

蘋果：千秋（薔薇科）—— 36×36cm

　　通常，植物從花到結成果實，需要歷經數個月的時間。若是常見的植物，隨時都能進行觀察，而且無論是哪一顆水果皆能拿來繪製。相反地，若非常見的植物，困難度便會提升。錯過繪製時機的作品，在只完成花或果實的繪製的狀態下，耐心地等待下次恰當的時機。這幅千秋是在抓住植物的最佳繪製時機下完成的作品之一。5月初，從長野寄來的蘋果花可愛動人，因此我便迅速地畫下其身影。接著，10月初，我收到果實變紅的聯絡訊息，便立即飛奔前往，完成最後的果實部分。

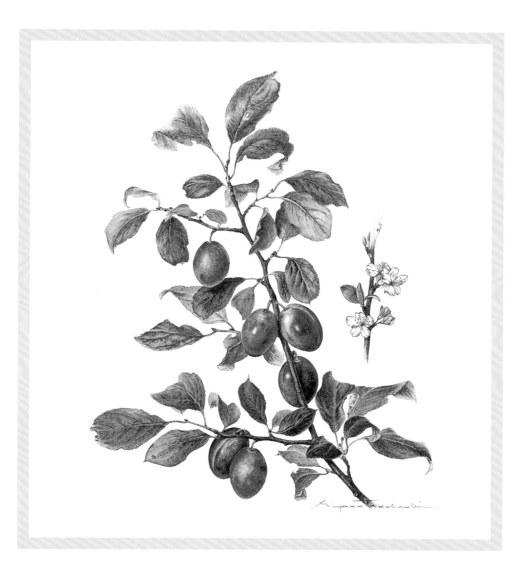

西洋李（薔薇科）—— 46×41cm

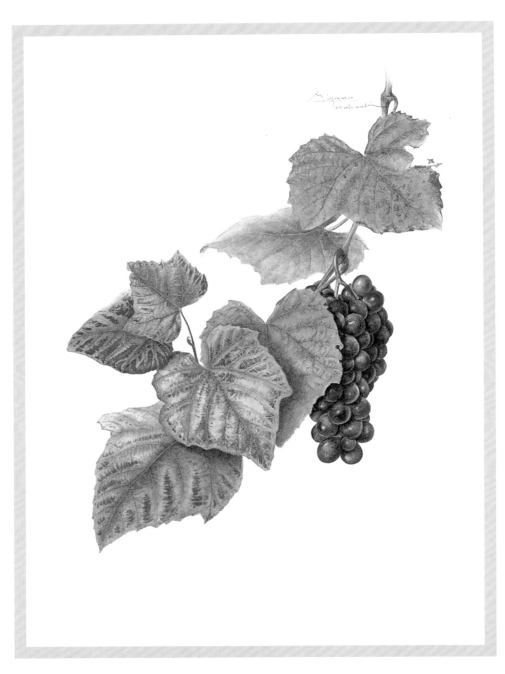

葡萄（葡萄科）—— 55×40cm

西洋梨（薔薇科）── 29×39cm

石榴（石榴科）── 29×38cm

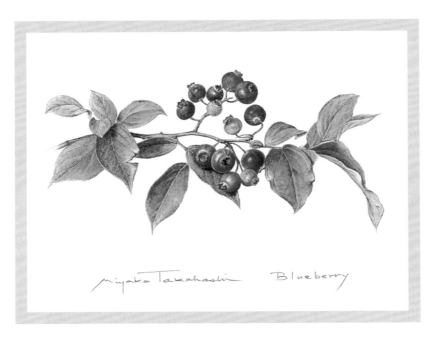

藍莓（杜鵑花科） —— 24×28.5cm

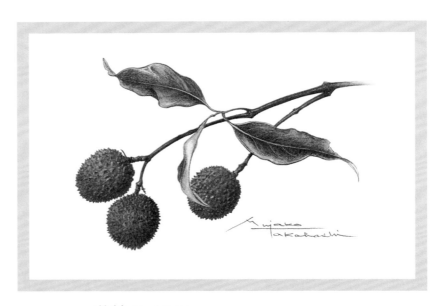

荔枝（無患子科） —— 19×28.5cm

　　這是發生在我乘著小船，穿梭於泰國水上市場時的事了。狹窄的水道上有許多小船往來穿梭，此時有艘兜售荔枝的小船慢慢向我划來。船上的荔枝正好是剛從樹上採下的新鮮貨，以手折下的樹枝上垂掛著色澤鮮豔的果實與翠綠的葉片。因為過去只看過已變成咖啡色的荔枝果實，不加思索便向小販購買了。如此令人愉快的邂逅之後，我速速返回飯店趕緊進行素描、上色，當時抓緊時間趕著繪製是正確的決定。因為到了隔天，荔枝的果實與葉片就已經變色，看起來相當慘不忍睹。

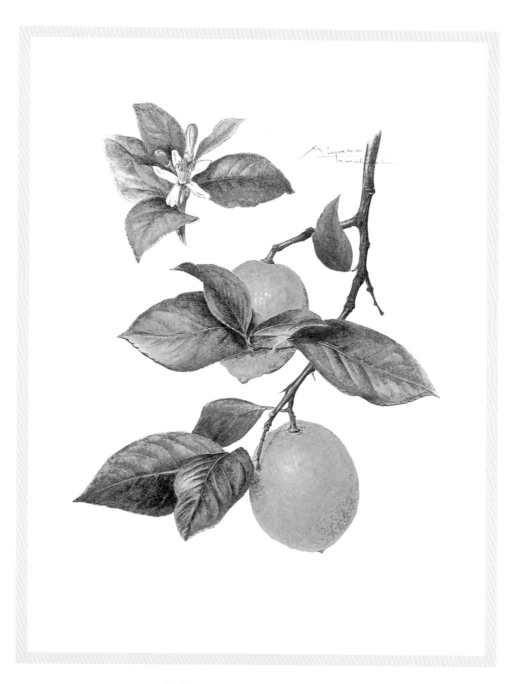

檸檬（芸香科）—— 57×47cm

◆ 高原的花草

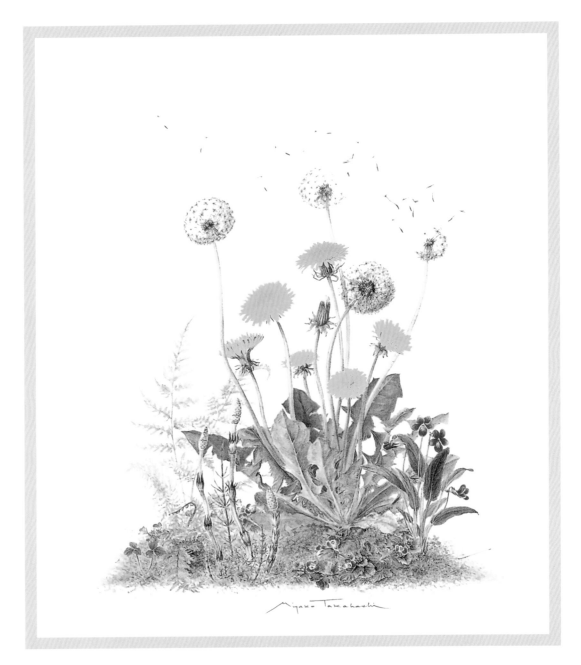

春季綺麗 —— 57×47cm

每當有人問我:「最喜歡的花草是什麼?」時,我都會回答:「阿拉伯婆婆納。」每當發現這個會開滿藍色小花的野草,就會覺得「啊,春天來了啊!」接著,筆頭草探頭、董花開、蒲公英綻放,正式進入春天。這幅以「春季綺麗」命名的畫裡,隱藏著想躺在如此美麗的原野上稍歇片刻的心願。

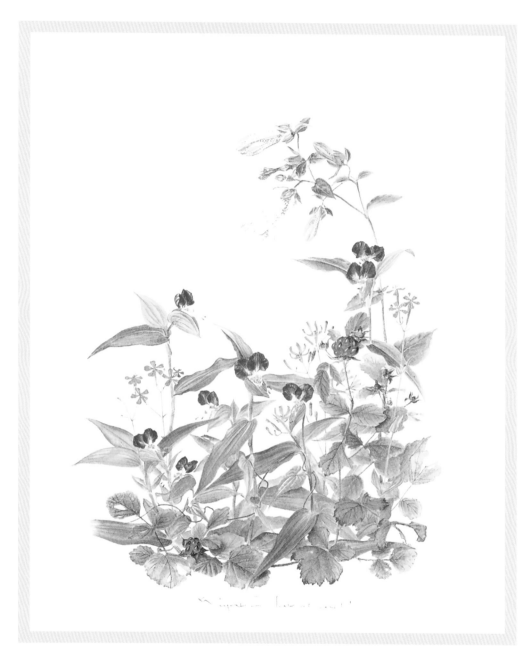

夏季原野—— 38×29cm

　　夏季早晨原野上的主角是鴨跖草，但是，鴨跖草能夠扮演主角的
時間卻只到正午12時左右。如此瞬時飄渺的生命不禁令人鼻酸，因此
特意每天早起畫下庭院裡的情景。鴨跖草的周圍則開滿了紫斑風鈴
草、高雪輪、茅莓、苦菜。

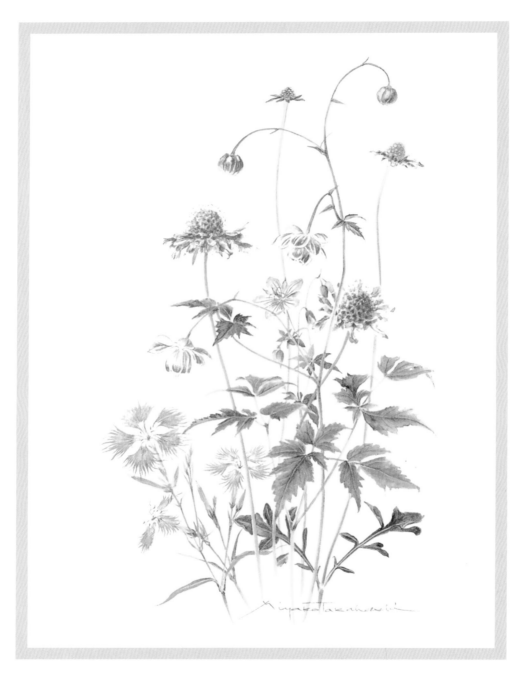

高原之秋—— 38×28cm

居住於天城山麓的友人送給我的蓮花升麻與松蟲草。在不破壞其
本身氣氛的條件下，試著添加了點大室山的突節老鸛草與長萼瞿麥。

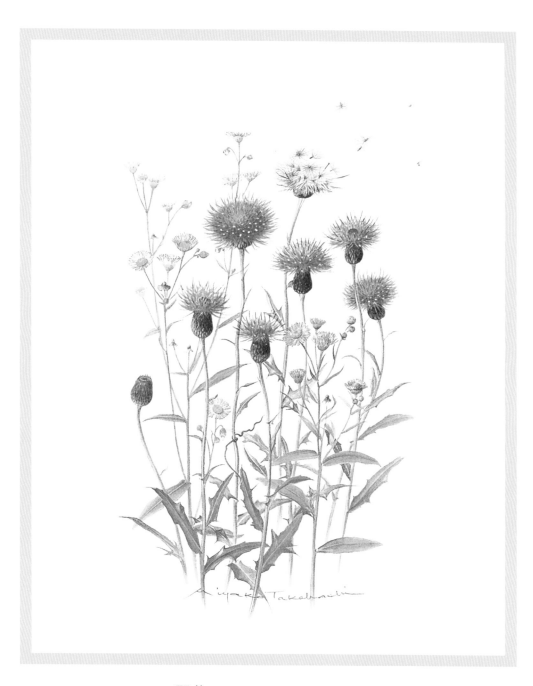

野薊（菊科）——38×28.5cm
初夏時節，高原上野薊綻放，飛蓬也隨風搖曳。

◆ 季節花束

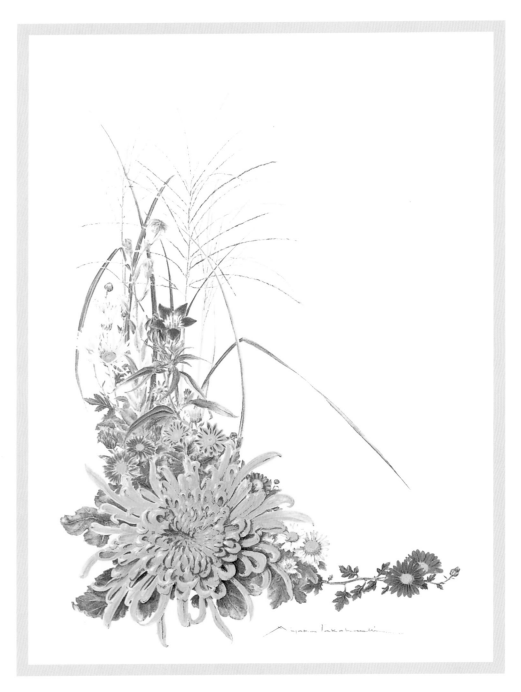

我的花草們・秋——70×50cm

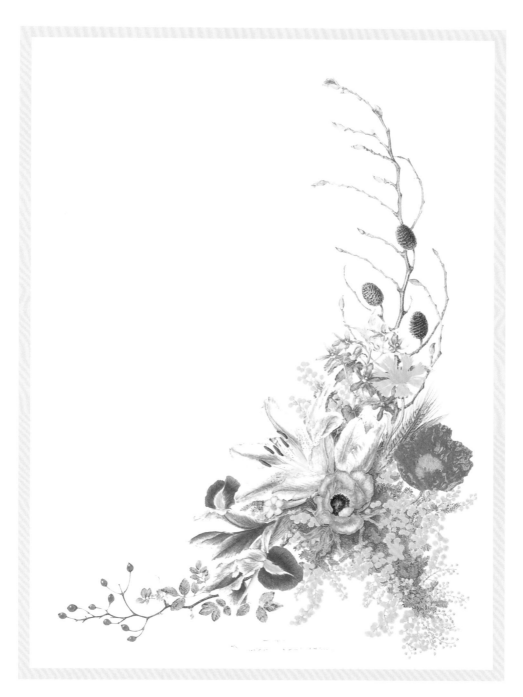

我的花草們・春——70×50cm

◆ 以水墨繪製

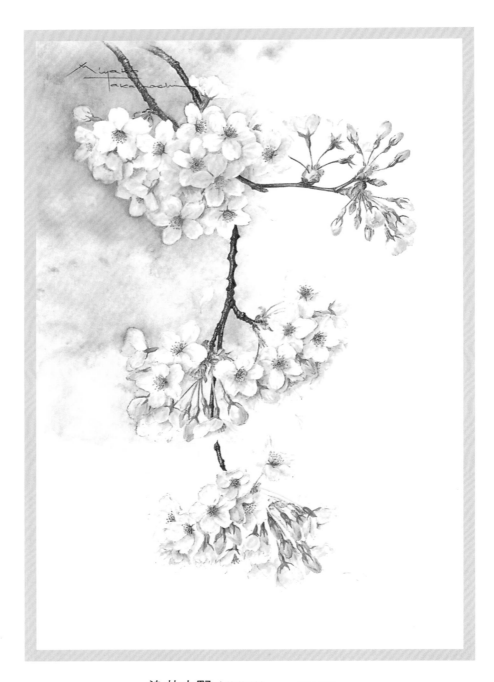

染井吉野（薔薇科）── 56×38cm

日暮之時滿開的櫻花。在昏暗之中，依舊散發著妖豔的氣息。

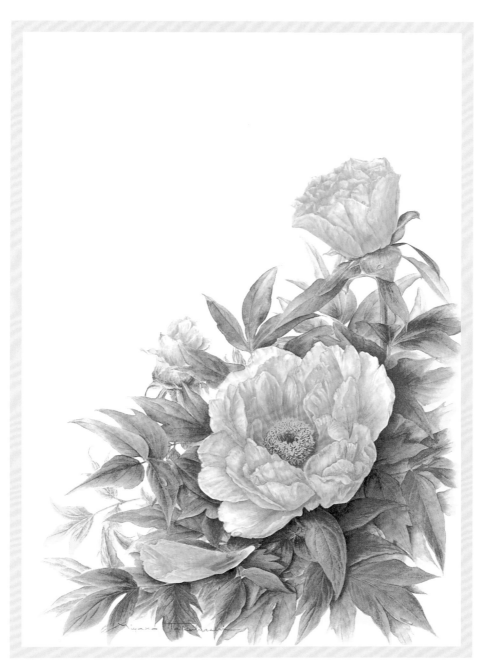

牡丹（芍藥科）—— 56×39cm

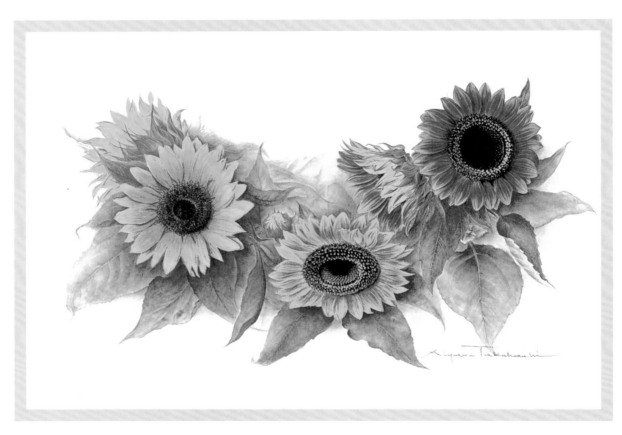

向日葵（菊科）—— 38×56cm

可可亞向日葵、Mahogany向日葵。最近出現各式各樣、不同顏色
的向日葵。適當地搭配這些不同顏色的向日葵……

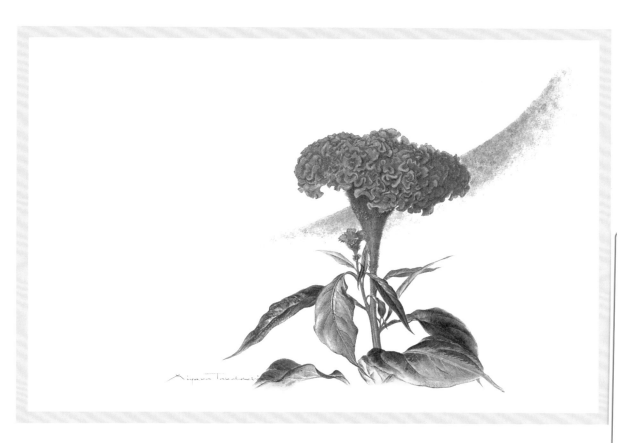

雞冠花（莧科）—— 38×56cm

凜然筆挺的雞冠花與秋風。

◆ 融入情緒

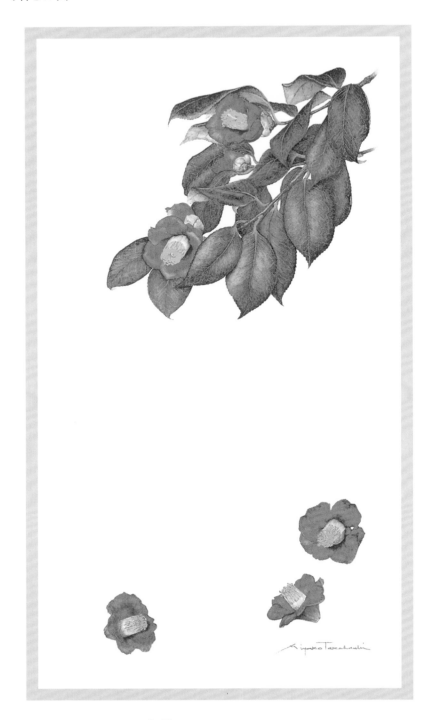

山茶（山茶科）—— 77×45cm

小時候，總會收集掉落於地面的山茶花，並以線串成項鍊。折下一
小段枝幹插於髮中，便是漂亮的花簪。

虎耳草（虎耳草科）── 44×77cm

　　位在庭園一隅的虎耳草，我甚至忘了它的存在，等我注意到它時，已經開出如雪花般的小白花。看著虎耳草內心總會感到心疼，因此決定要儘速將其繪製成圖，從白色小花開始畫起。接著，則要繪製葉片，因為紋路太過複雜讓我失去耐心，只畫了幾片後便擱置在一旁了。經過一陣子後，覺得這樣很可惜，為了補畫葉片而走進庭院。此時，以往繪製的大葉片已經消失得無影無蹤，只剩下小葉片了。實在是沒辦法，所以只好等待葉片長大，才終於完成一幅完整的植物畫。

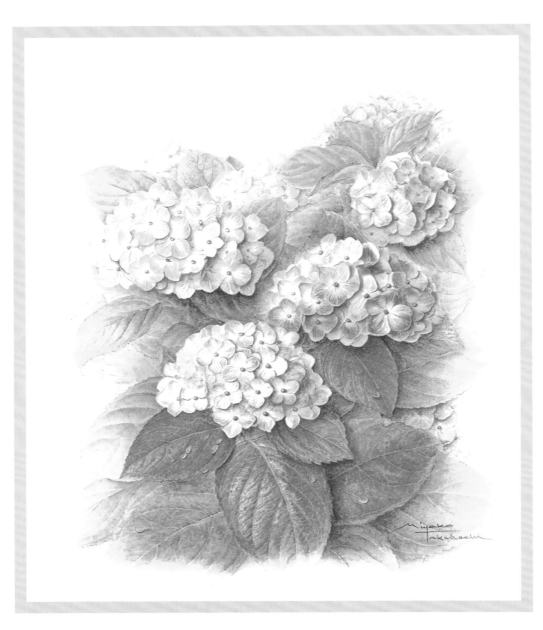

繡球花（虎耳草科）—— 47×40cm

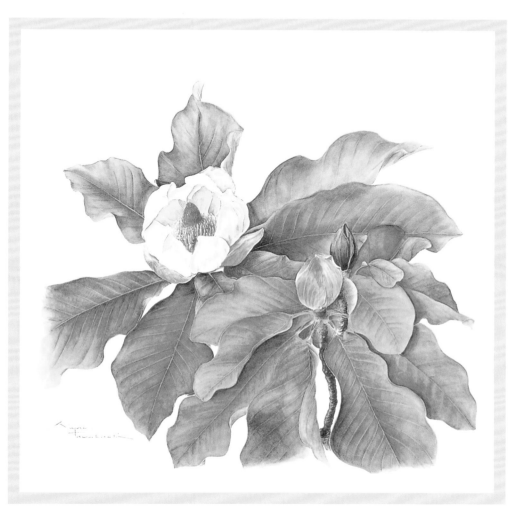

日本天女花（木蘭科）—— 58×58cm

　　原本以為天女木蘭都是向下開花的植物，無意間發現如厚樸花般向上開花的木蘭。驚訝之餘便自行查尋了一番，才發現這是日本天女花，天女木蘭與厚樸木蘭的雜交種。因為是難得遇見的稀有植物，所以讓我更想試著努力畫畫看。

手作良品 44

初學者也能輕鬆學會的
花草水彩畫

作　　者／高橋京子
譯　　者／劉好殊
發 行 人／詹慶和
總 編 輯／蔡麗玲
執行編輯／劉蕙寧
特約編輯／簡子傑
編　　輯／蔡毓玲・黃璟安・陳姿伶・白宜平・李佳穎
執行美編／翟秀美
美術編輯／陳麗娜・周盈汝・韓欣恬
內頁排版／造極
出 版 者／良品文化館
郵撥帳號／18225950
戶　　名／雅書堂文化事業有限公司
地　　址／220新北市板橋區板新路206號3樓
電　　話／(02)8952-4078
傳　　真／(02)8952-4084
電子郵件／elegant.books@msa.hinet.net

2016年2月初版一刷 定價／380元

YASASHI SHOKUBUTSUGA
Copyright © Miyako Takahashi
All rights reserved.
Originally published in Japan by JAPAN PUBLICATIONS, INC.
Chinese (in traditional character only) translation rights arranged with JAPAN
PUBLICATIONS, INC. through CREEK & RIVER Co. , Ltd.

總 經 銷／朝日文化事業有限公司
進退貨地址／235新北市中和區橋安街15巷1號7樓
電　　話／Tel：02-2249-7714
傳　　真／Fax：02-2249-8715

國家圖書館出版品預行編目(CIP)資料

初學者也能輕鬆學會的花草水彩畫 / 高橋京子著；
劉好殊譯 .
-- 初版 . -- 新北市：良品文化館出版，2016.2
　面；　公分 . -- (手作良品；44)

ISBN978-986-5724-56-6（平裝）

1. 水彩畫 2. 繪畫技法

948.4　　　　　　　　　　　　104024076

後 記

　　植物畫並不難，誰都可以輕鬆地完成，因此即便只有一個人也好，我也希望能讓更多人知道這門藝術。基於這個想法，我將在教室中教授的基礎課程當成素材，整理成這本書。為了讓初學者能更容易理解，特意選擇日常生活中常見的植物當作主題。同時也特別挑選比較容易買到的工具，步驟方面也盡可能地簡化。舉例來說，植物畫的正統畫法是將紙先以水沾濕後才可使用，但本書則使用比較厚的素描紙，如此便可以省去沾濕的步驟。繪製植物畫時可同時品味繪製與了解植物的雙重樂趣。藉由繪圖，可以改變對植物觀察的視點，因此會發現許多植物的不可思議之處。請各位務必要試著挑戰植物畫看看。最後，在這裡也想對給予此書出版機會的日貿出版社的各位致上最大的謝意。此外，非常感謝不辭辛勞為本書進行編輯、校正的綠川編輯。

作者介紹

1950年　出生於名古屋。就讀金城學院大學社會學科，同時畢業於東京設計學院・名古屋分校。此後更進一步修習染色、彫金、水墨畫與植物畫等各種藝術領域。
1988年　師事渡邊一夫，學習正統植物畫。
1992年　於名古屋市民藝廊舉辦個人畫展。
1994年　開設Botanical Art・遊花。
1995年　於東京・聖路加國際病院內畫廊、岐阜縣惠那市博石館舉辦個人畫展。
1996年　於名古屋市民畫廊、東京銀座畫廊Musashi、聖路加國際病院內畫廊舉辦個展。
1997年　Fairy Ring會植物畫展（日本橋丸善）參展。聖路加國際病院內畫廊舉辦個人畫展。
1998年　Fairy Ring會植物畫展（日本橋丸善）參展。第9回國際 Botanical Art展（美國匹茲堡卡內基美隆大學內Hunt財團主辦）參展。
1999年　Fairy Ring會植物畫展（日本橋丸善）參展。聖路加國際病院內畫廊舉辦個人畫展。「Botanical Art的世界」展（東京・目黑雅敘園）參展。
2000年　3月，於伊豆高原開設「高橋京子・花之繪美術館」。Fairy Ring會植物畫展（日本橋丸善）參展。現為下記的植物畫教室講師。名古屋栄・朝日Culture Center／NHK學園通信講座／東京四谷教室（個人教室）
高橋京子・花之繪美術館
413-0235　伊東市大室高原5丁目234 TEL・FAX（+81・557）33-6150
http://www004.upp.so-net.ne.jp/botanical/

攝影　奧山和久
LAYOUT・裝幀設計　On Grephics

◆請剪下或描下使用（背面尚有圖案）

▲平塗練習（請參考本書P.30）

▲暈染練習（請參考本書P.31）

◆歡迎用來製作顏料色票

		深色	淺色
1	Crimson Lake		
2	Vermilion Hue		
3	Permanent Rose		
4	Opera		
5	Bright Rose		
6	Permanet Magenta		
7	Permanet Violet		
8	Ultramarine Deep		
9	Cobalt Blue		
10	Peacock Blue		
11	Permanet Green No.1		
12	Sap Green		
13	Hooker's Green		
14	Viridian Hue		
15	Terre Verte		
16	Green Grey		
17	Compose Green No.3		
18	Raw Umber		
19	Burnt Umber		
20	Yellow Ochre		
21	Lemon Yellow		
22	Permanent Yellow Deep		
23	Chinese White		
24	Ivory Black		

▲色票樣本（請參考本書P.28）

替代色的介紹

感謝您此次的購買及閱讀。

　　因2011年「Holbein透明水彩顏料」的更新，《初學者也能輕鬆學會的花草水彩畫》、《快樂植物畫的12個月（暫譯）》、《透明水彩技法　果實的詩篇（楓書坊）》中使用的「**Permanent Rose**（本文中的**3號**）」、「**Compose Green No.3**（本文中的**17號**）」已停止生產。

　　請參照下方其他色彩替代（藉由混色製成的近似色），造成您的不便，敬請見諒。

3號：Permanent Rose
　　　→Quinacridone Red和Cherry Red　　約1：1混色

17號：Compose Green No.3
　　　→Sap Green和Yellow Ochre　　約4：1混色

※上述的顏料名稱皆為「Holbein透明水彩顏料」的顏料名稱。
※上述的混合比例為作者高橋京子的建議。
※「Cherry Red」於更新後將改名為「Quinacridone Scarlet Red」。市面上可能會有混售的情況，造成您的困擾，敬請見諒。

※另外，作者建議可以SUSAKABE所出產的「Bright Red」代替「Permanent Rose」。**SUSAKABE**的「**Bright Red**」也是在繪製南天竹、草珊瑚、硃砂根等紅色果實時，不可或缺的重要顏料。

▲留白練習（請參考本書P.32）

你一定要學的
原創設計&手作計畫

手作良品02
圓滿家庭木作計畫
作者：DIY MAGAZINE
「DOPA！」編輯部
定價：450元
21×23.5cm・210頁・彩色+單色

手作良品03
自己動手打造超人氣木作
作者：DIY MAGAZINE
「DOPA！」編輯部
定價：450元
18.5×26公分・194頁・彩色+單色

手作良品05
原創&手感木作家具DIY
作者：NHK
定價：320元
19×26cm・96頁・全彩

手作良品06
古典風格素材集：
私・文具箱（附DVD-ROM）
作者：SE編輯部
定價：360元
18.5×18.5cm・112頁・全彩

手作良品07
古典風格素材集：
私・手藝箱（附DVD-ROM）
作者：SE編輯部
定價：360元
18.5×18.5cm・112頁・全彩

手作良品08
來自光之國的北歐剪紙繪
作者：Agneta Flock
定價：350元
18.2×22cm・96頁・全彩

手作良品10
木工職人刨修技法
作者：DIY MAGAZINE 「DOPA!」
編集部　太 隆信・杉田豐久
定價：480元
19×26cm・180頁・彩色+單色

手作良品11
HENNA手繪召喚
幸福的圖騰
作者：陳曉薇
定價：380元
19×24cm・132頁・彩色+單色

手作良品04
純手感印刷・加工DIY BOOK
作者：大原健一郎・野口尚子・橋詰宗
定價：380元
19×24公分・128頁・全彩

手作良品15
特殊印刷・加工DIY BOOK
作者：大原健一郎＋野口尚子＋
Graphic社編輯部
定價：380元
19×24cm・144頁・彩色

本圖摘自《自然風‧手作木家具×打造美好空間》

手作良品12
愛上蝶古巴特
拼貼轉角的幸福時光
作者：芊米
定價：350元
19×24cm‧128頁‧全彩

手作良品13
小小風格雜貨屋開業術
作者：竹村真奈
定價：350元
14.7×21cm‧144頁‧彩色

手作良品14
打造手作人最愛的人氣課程
作者：竹村真奈
定價：350元
14.7×21cm‧144頁‧彩色

手作良品16
實用繩結設計大百科
作者：BOUTIQUE社
定價：480元
21×26cm‧176頁‧彩色

手作良品17
美好小日子微手作
作者：ピポン
（がなは ようこ＋辻岡ピギー）
定價：320元
18.2×25.7cm‧68頁‧全彩＋厚卡紙

手作良品18
古紙素材集（附DVD）
作者：SE編輯部
定價：450元
19×24cm‧144頁‧全彩

手作良品19
幸福微手作‧
送禮包裝超簡單！
作者：ピポン（がなは ようこ＋辻岡ピギー）
定價：320元
18.2×25.7cm‧80頁‧全彩＋厚卡紙＋雙色

手作良品20
自然風‧
手作木家具×打造美好空間
作者：日本Vogue社
定價：350元
21×28cm‧104頁‧彩色

手作良品21
超簡單＆超有fu！
手作古董風雜貨
作者：WOLCA
定價：350元
14.7×21cm‧104頁‧彩色

手作良品22
法式仿古風＆裝飾素材集
作者：Reve Couture吉村みゆき
deu× arbres◎著
定價：480元
20×21cm‧132頁‧彩色

手作良品23
剪下＆摺疊就OK！超簡單的
創意課：自己作收到會
開心一笑的立體卡片
作者：がなは ようこGanaha Yoko
定價：320元
21×14.8cm‧120頁‧彩色

手作良品24
日常の水彩教室：
清新溫暖的繪本時光
作者：あべまりえMarie Abe
定價：380元
19×24cm‧112頁‧彩色

手作良品25
創意幾何‧紙玩藝
作者：和田恭侑
定價：350元
19×26cm‧88頁‧彩色

手作良品26
手作文青開展啦！
10場達人級文創個展全記錄
作者：石川理惠
定價：350元
17×23cm‧128頁‧彩色

手作良品27
從起針開始，
一次學會手縫皮革基本功
作者：野谷久仁子
定價：480元
19×26cm‧96頁‧彩色

手作良品28
活版印刷の書——
凹凸手感的復古魅力
作者：手紙社
定價：350元
14.7×21cm‧112頁‧彩色

手作良品29
LABEL！LABEL！LABEL！
雜貨風標籤素材集：
隨書附贈DVD，共計2634款
標籤素材
作者：deuxarbres
定價：480元
15×15cm‧180頁‧彩色

手作良品30
有烤箱就能作！自家陶土
小工房作的杯盤生活器物
作者：伊藤珠子‧酒井智子‧
関田寿子‧山田リサ
定價：350元
19×26cm‧144頁‧彩色＋單色